CAPTAIN TSUBASA ROAD TO 2002

高橋陽一

集英社文庫

CONTENTS

CAPTAIN TSUBASA ROAD TO 2002

- **ROAD 1** ——— 2002年への旅立ち!! 5
- **ROAD 2** ——— 移籍先決定!! 49
- **ROAD 3** ——— 最初の激突!! 91
- **ROAD 4** ——— リーガの洗礼!! 110
- **ROAD 5** ——— バルサでの第一歩!! 131
- **ROAD 6** ——— 鋼鉄の肉体!! 151
- **ROAD 7** ——— それぞれのシーズンイン!! 171
- **ROAD 8** ——— 試練の1on1!! 191
- **ROAD 9** ——— 勝利への執念!! 211
- **ROAD 10** ——— バランスの秘密 231
- **ROAD 11** ——— 熾烈!! ポジション争い 251
- **ROAD 12** ——— 鉄壁のサブマリン!! 270
- **ROAD 13** ——— 2002年を見据えて…!! 288
- **特別企画** ——— 巻末スペシャルインタビュー 306

★この作品は、2001年時点での
状況をもとに描かれています。

2002年 日韓共催 ワールドカップ

ROAD 1
2002年への旅立ち!!

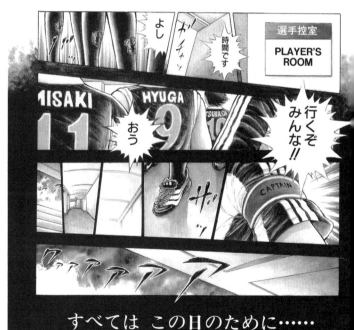

すべては この日のために……

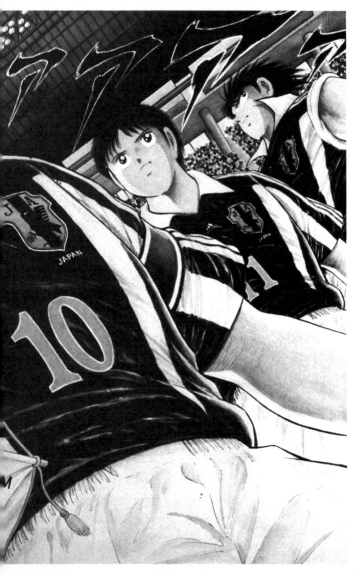

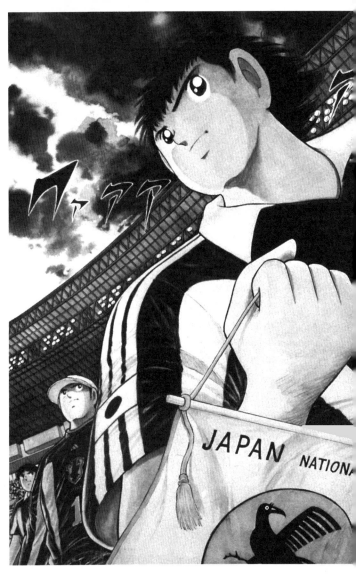

19XX年 U-20 サッカー世界選手権
──ワールドユース──
日 本 開 催

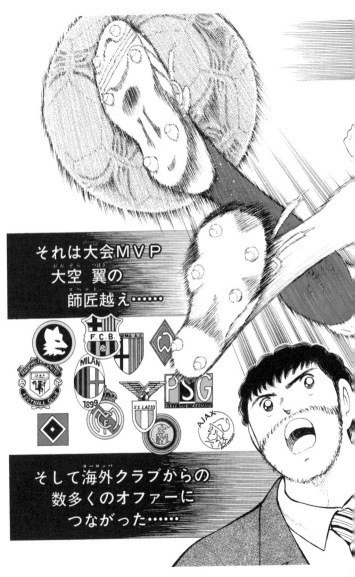

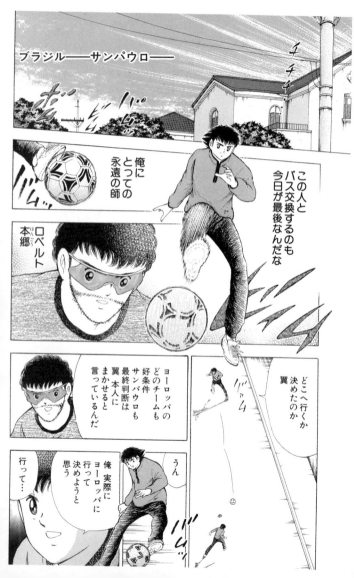

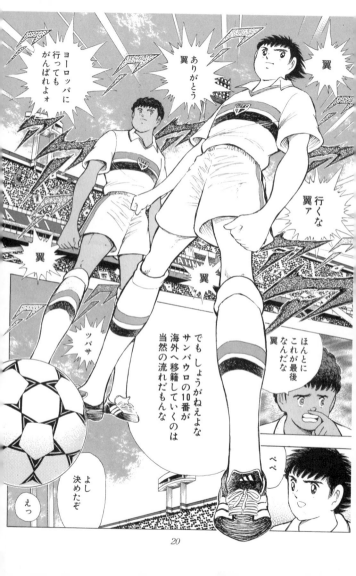

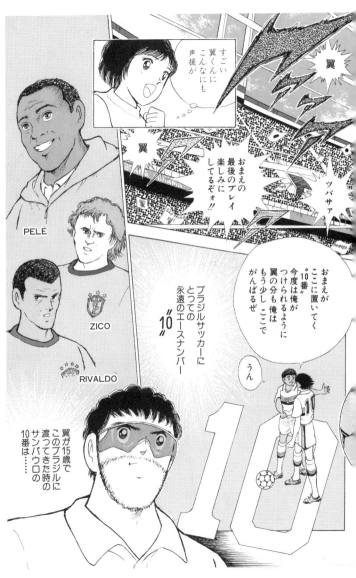

闘将

ラドゥンガ

RADUNGA

10

その男はまだ青き15歳の翼では到底太刀打ちできる相手ではなかった

つ…強い…すごい…これが本場ブラジルの実力なのか…

で…でも俺はめちゃくちゃうれしい‼

これこそが俺の求めてたサッカーだ‼

しかし翼は歯をくいしばり懸命についていった

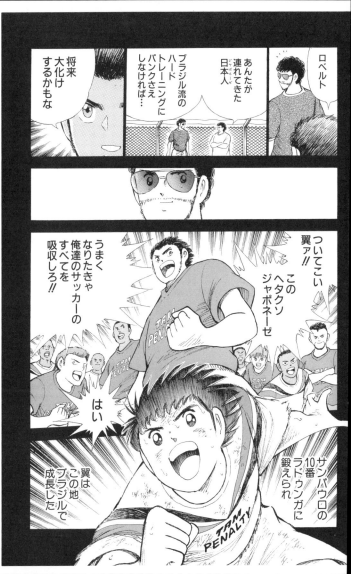

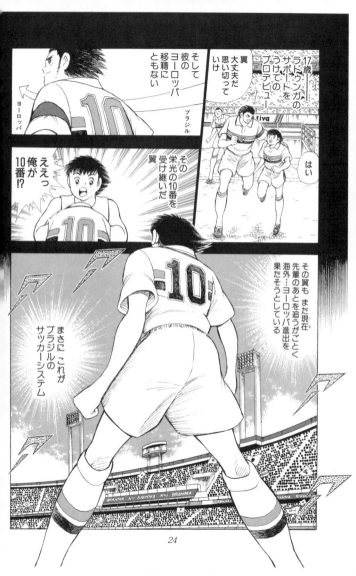

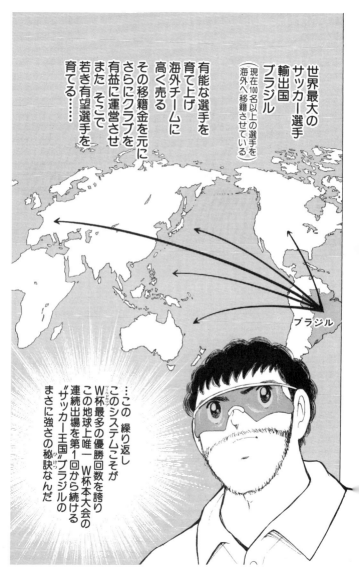

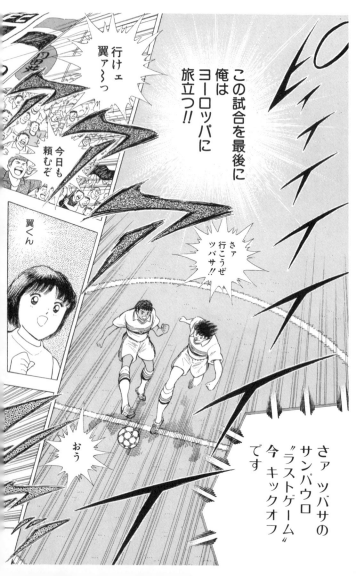

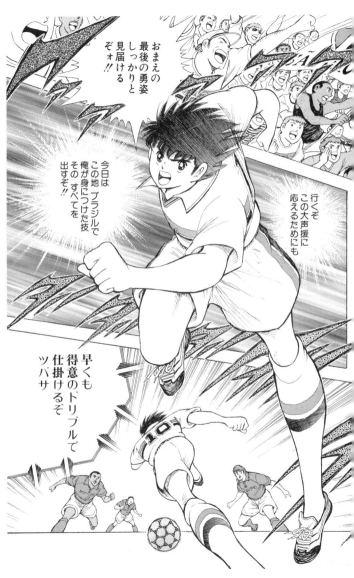

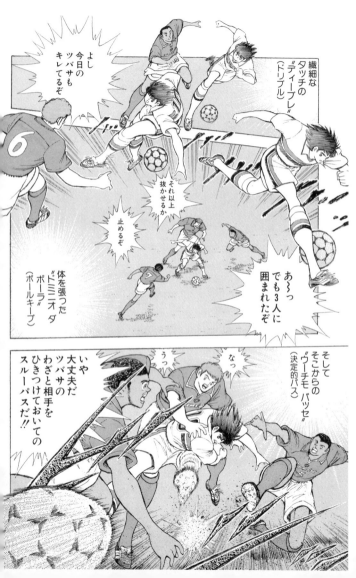

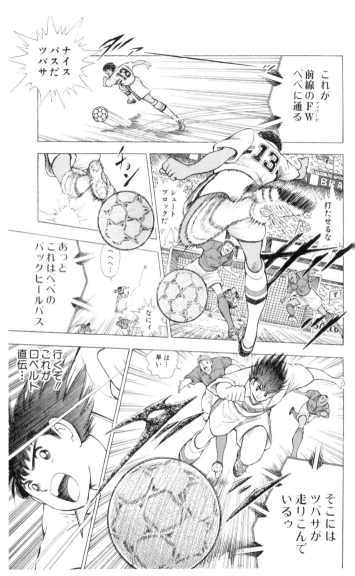

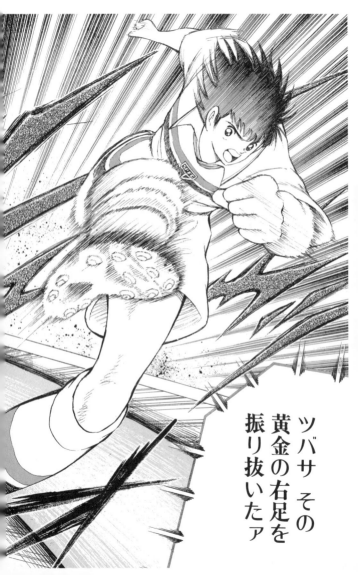

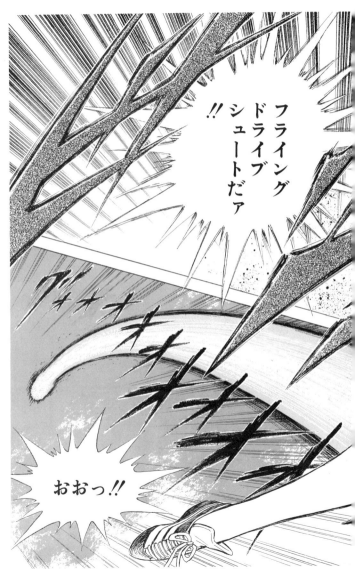

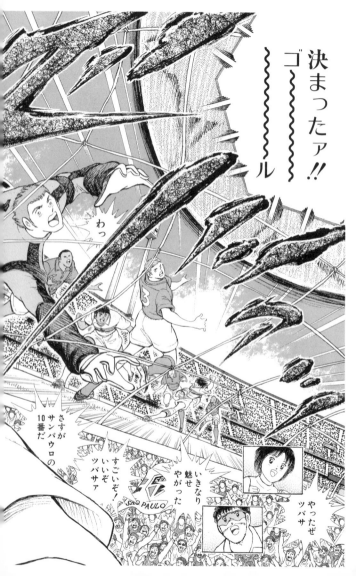

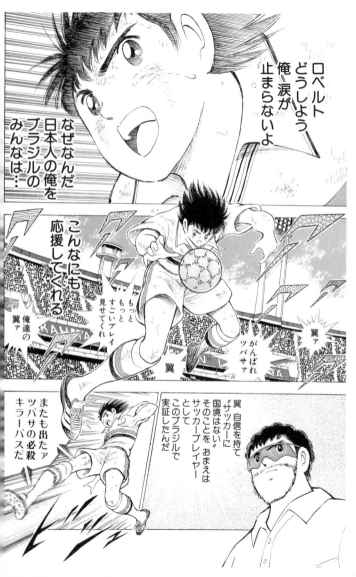

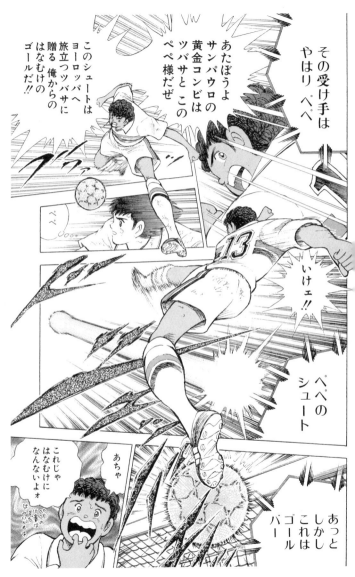

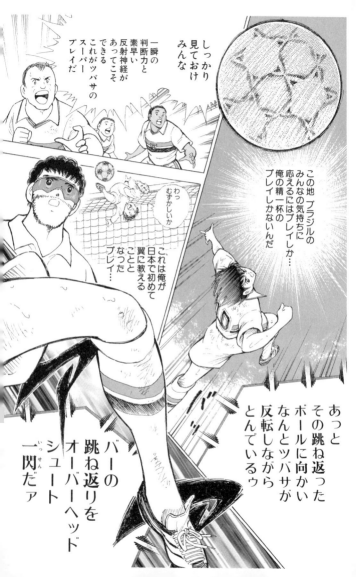

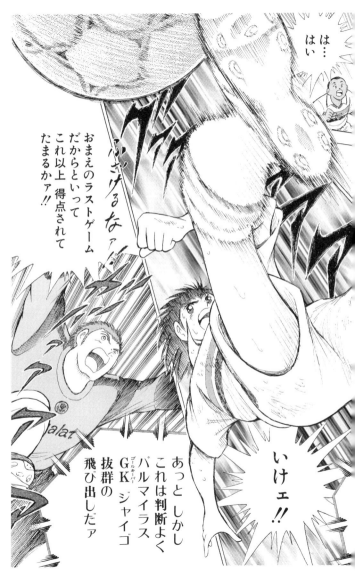

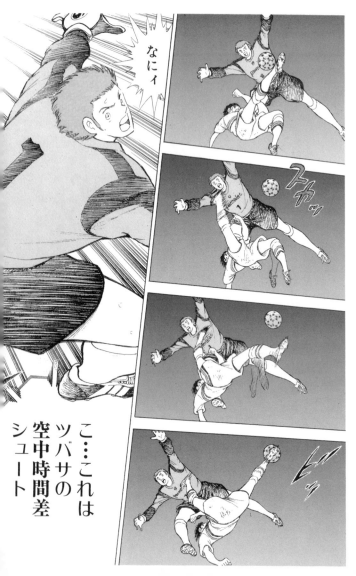

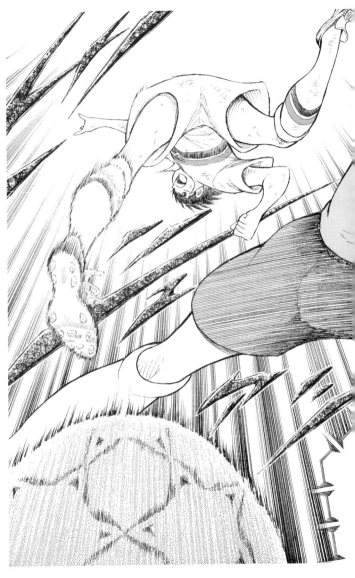

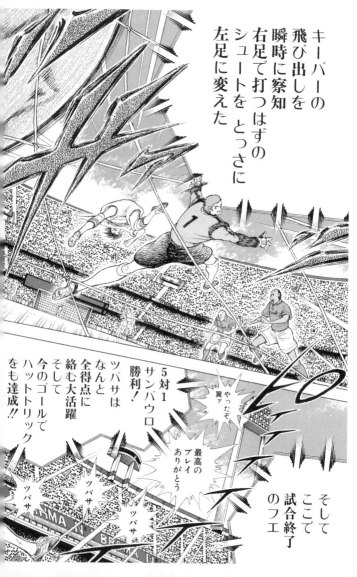

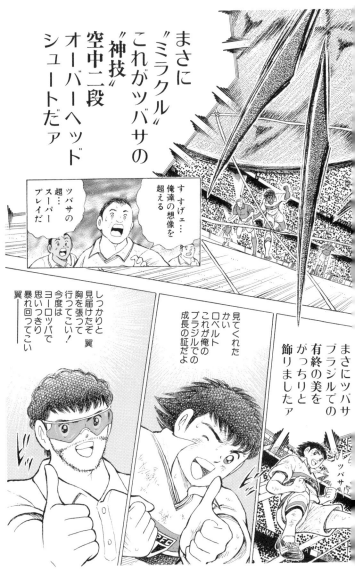

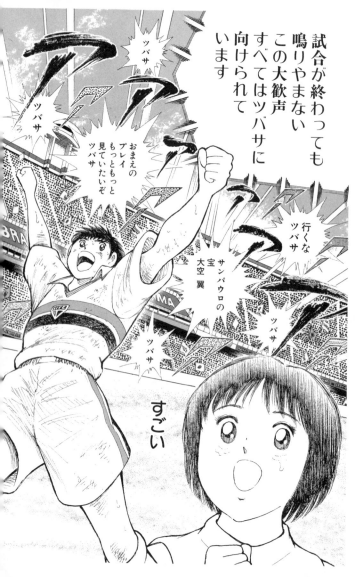

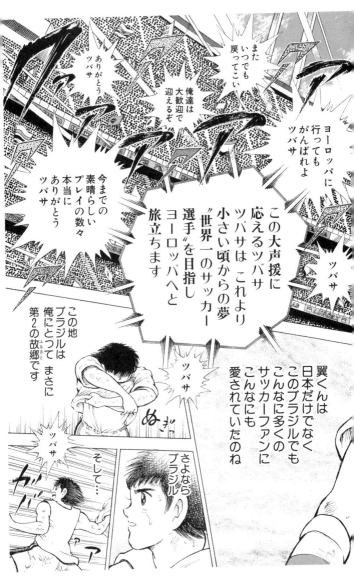

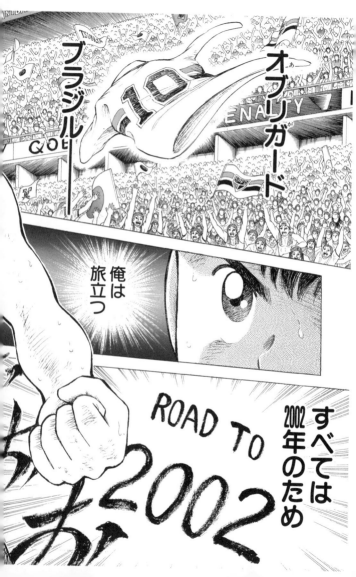

俺は
ヨーロッパでの戦いに
挑む!!

静岡県 南葛市の小さな
サッカーグラウンドでの
出会いから数年……

これが、ふたりの天才サッカー少年
大空翼と若林源三の初対面となった
このサッカーによって
日本サッカー界が
大きく発展して
いくとは この時
だれも予想できまい

ROAD 2
移籍先決定!!

ヨーロッパ
クラブNo.1を
決定する
チャンピオンズ
リーグ

その
夢の舞台に
日本人
ふたり

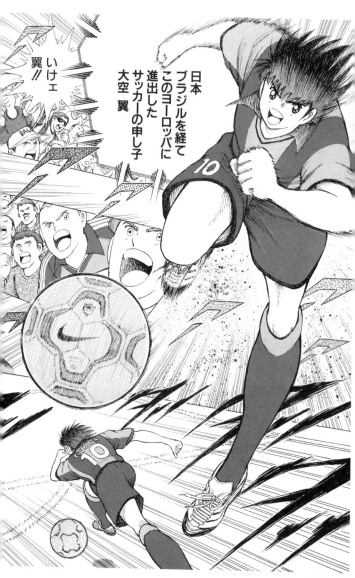

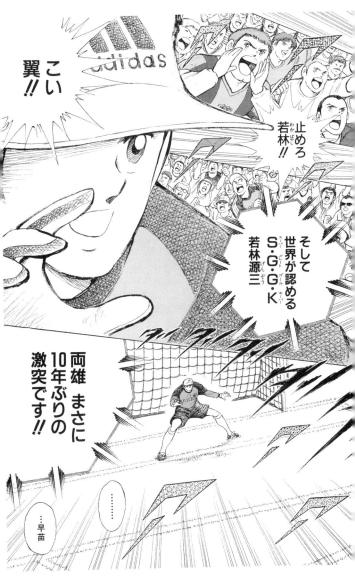

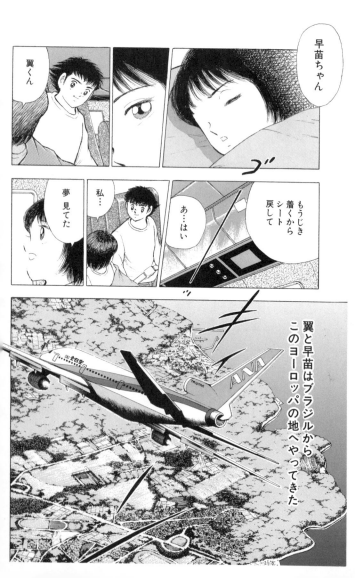

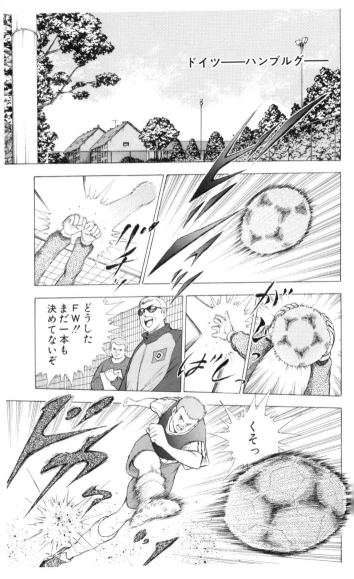

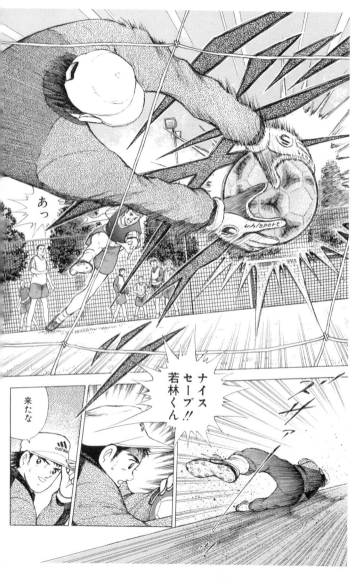

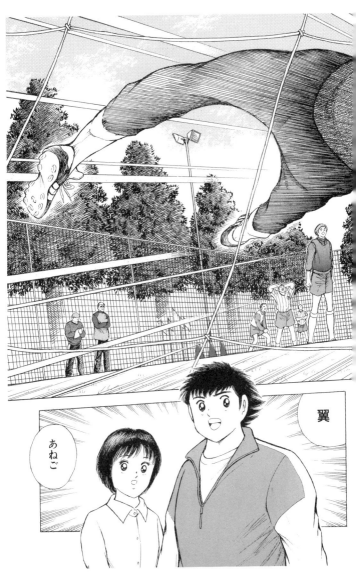

もう若林くんあねごはないんじゃない

わりィわりィ

どうだ翼ハンブルグの環境は

うんサンパウロの施設も充実してたけどやっぱりここも素晴らしいね

まァヨーロッパの国はどこでもそうだよどの国へ行ってもサッカーはNo.1の人気スポーツ

どんな田舎町へ行っても芝の立派なサッカー場がある

サッカーにおける環境の点では日本はまだまだヨーロッパに遠く及ばないよ

そうだね

ところでお前の移籍先は決まったのか？

いやまだ…

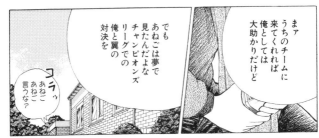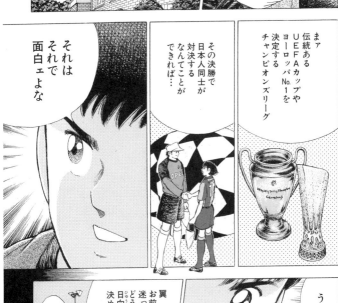

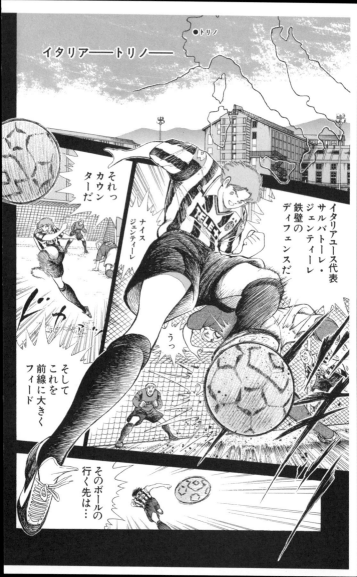

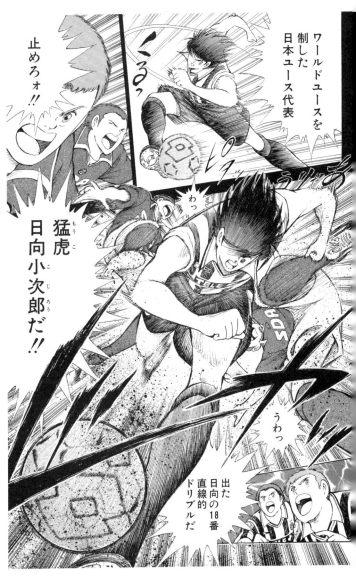

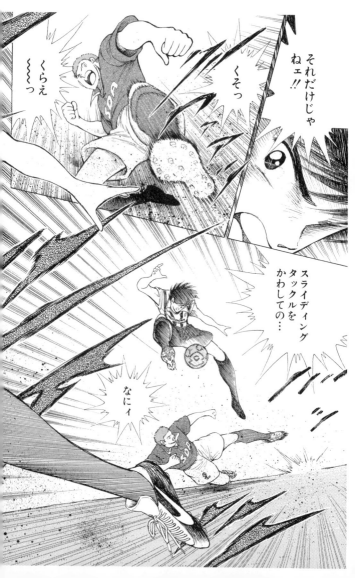

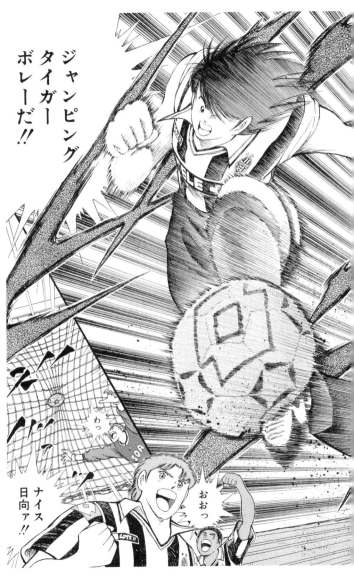

ユベントスと正式契約
日向小次郎（東邦学園・卒）
た その実力!!

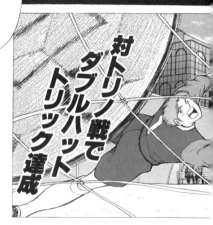

これが昨日見上（みかみ）さんがファックスしてくれた日本の新聞のキリヌキだ

ユベントス
短期留学で見せ

対トリノ戦でダブルハットトリック達成

タイガーショット全開!!

本場も認めた その破壊力!!

3試合で11得点!!

若林源三(ハンブルグ)
大空 翼(サンパウロ)に続き
黄金世代3人目の
世界進出!!

日向小次郎 ユベントス プリマヴェーラ (19歳以下)に特別加入

翌日共同記者会見も開かれたらしいそれによると…

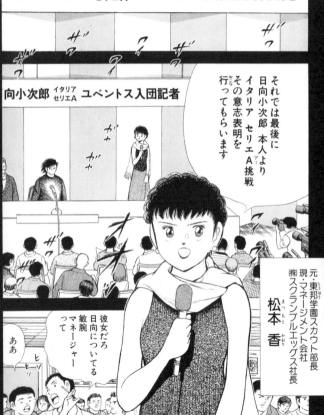

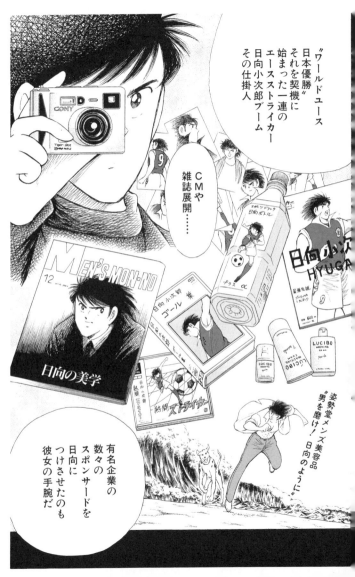

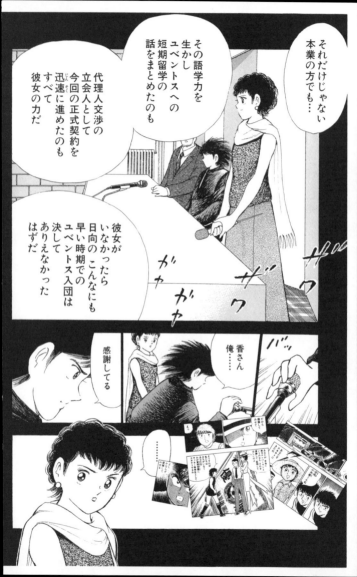

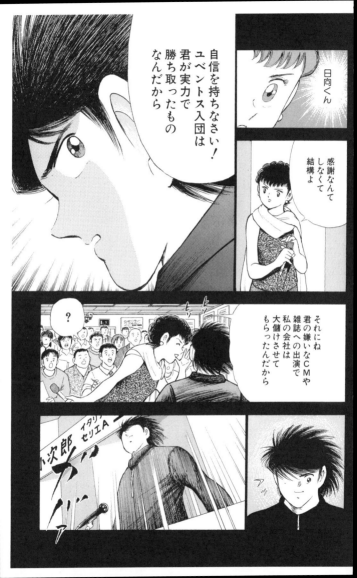

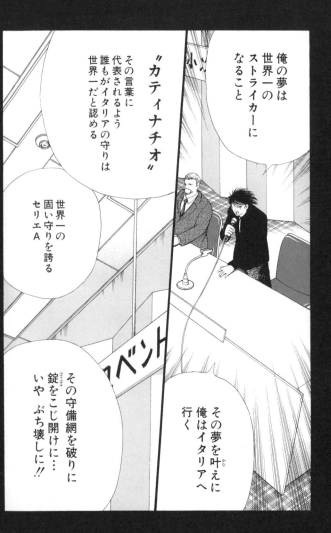

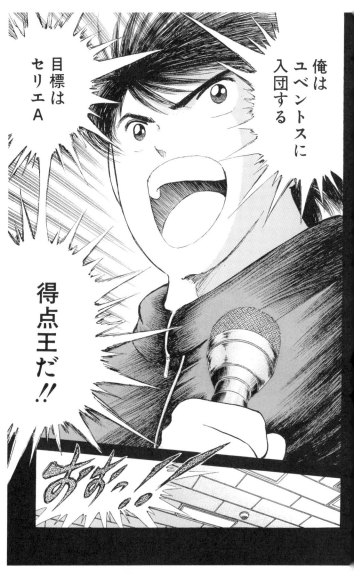

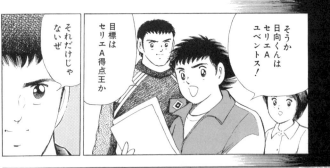

今は いったんJリーグに入った他のメンバーも

みんな いずれは自分も海外へという希望を

持っているはずだ

俺達サッカー"黄金世代"は日本という小さな器の中だけには納まらない

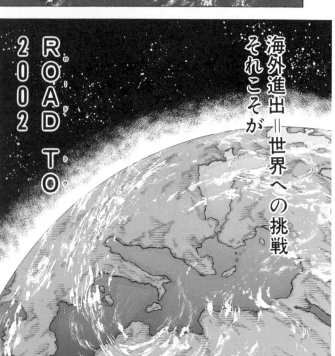

海外進出＝世界への挑戦 それこそが

ROAD TO 2002

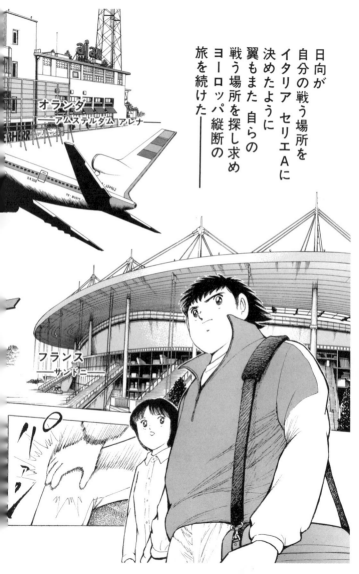

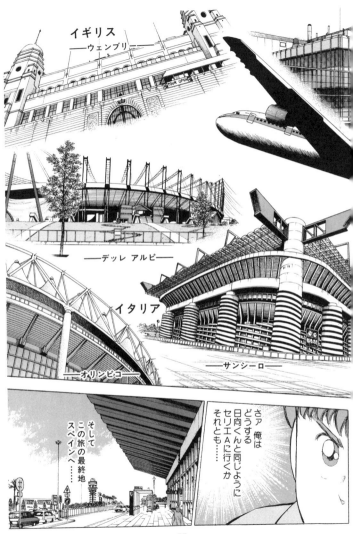

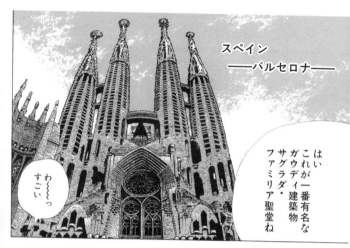

スペイン
――バルセロナ――

はいこれが一番有名なガウディ建築物サグラダ・ファミリア聖堂ね

わーっすごい

さァ次行くね

早苗ちゃんは今まで回ったヨーロッパの中で気に入った街とかあった？

翼くん…

私のことは気にかけないでいいから

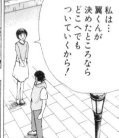

私は…翼くんが決めたところならどこへでもついていくから！

キュッ

……

ありがとう

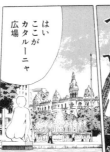

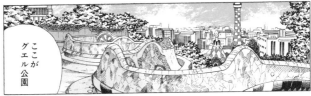
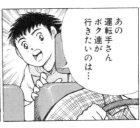

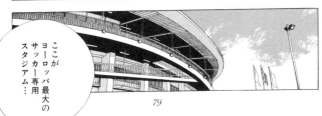

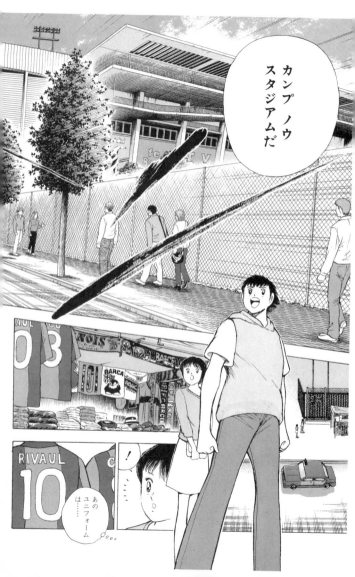

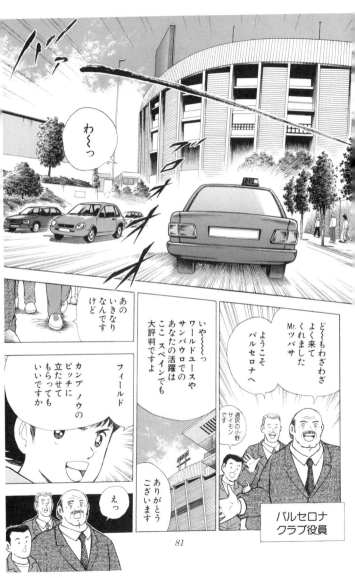

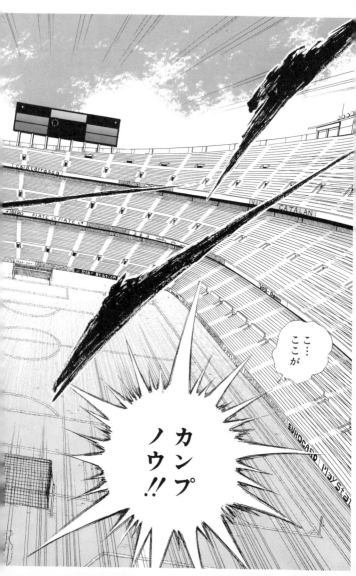

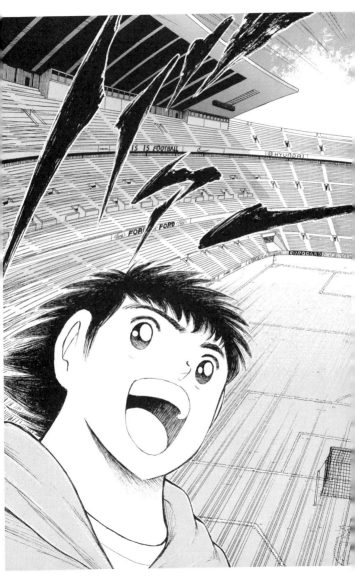

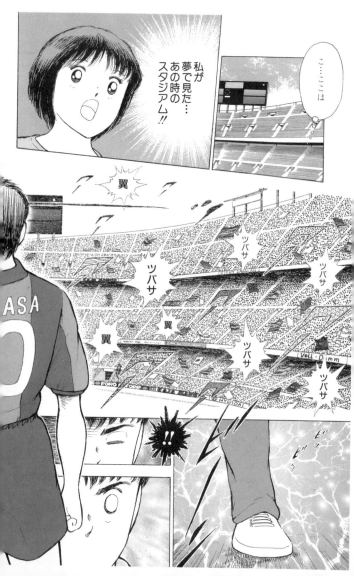

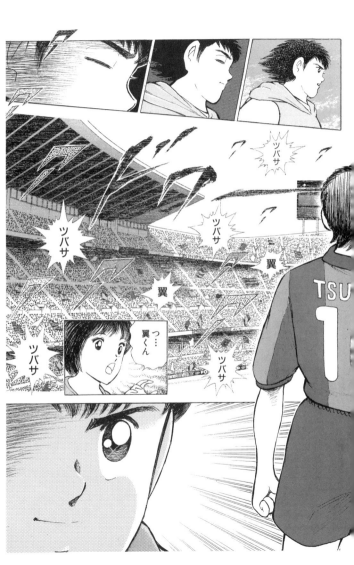

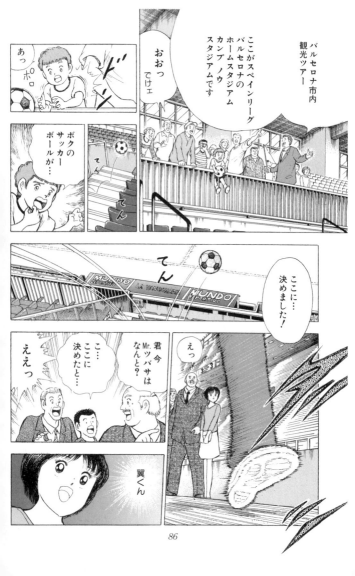

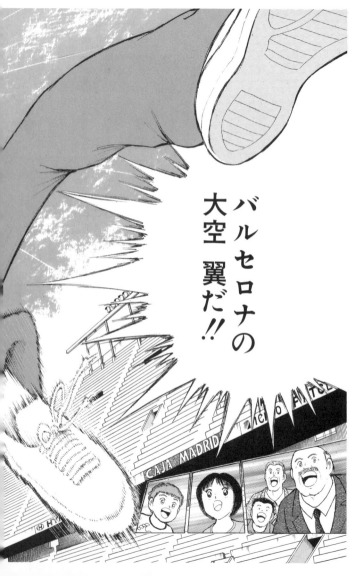

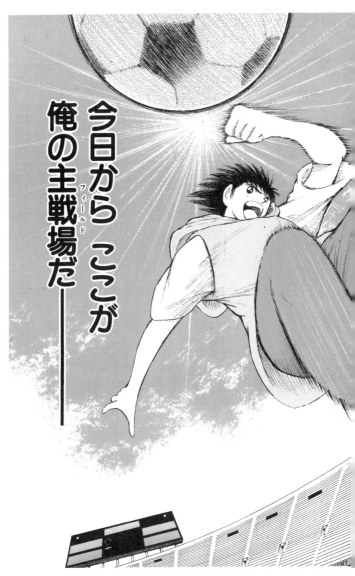

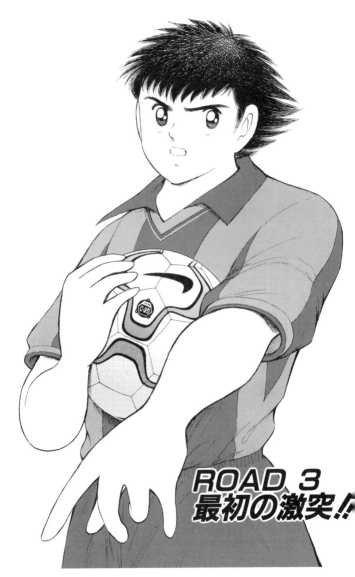

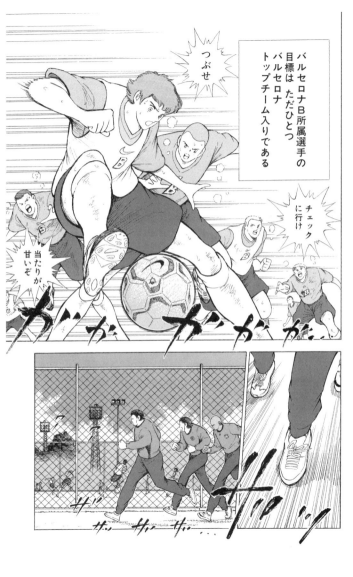

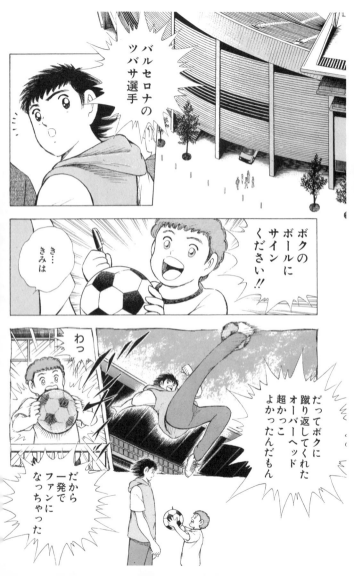

ヨーロッパ進出翼くんのファン1号ね

はい

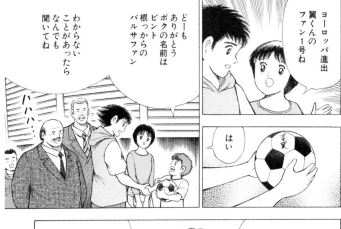

どーもありがとう
ボクの名前はピント
根っからのバルサファン

わからないことがあったらなんでも聞いてね

今日はバルサのトップチームはポルトガルに親善試合で遠征してるからいないけど

バルサBチームやユースのあっちの選手達はあっちのグラウンドで練習してるよ

練習場も見てみますか

はいぜひ

ツバサさんこっちこっちはやくはやくゥ

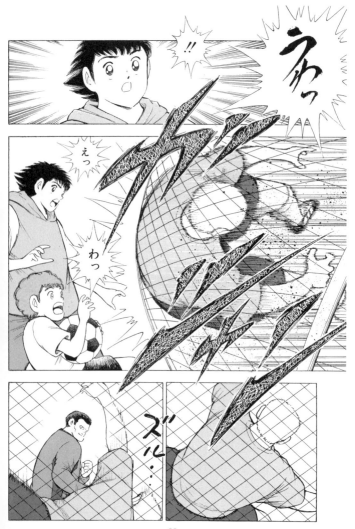

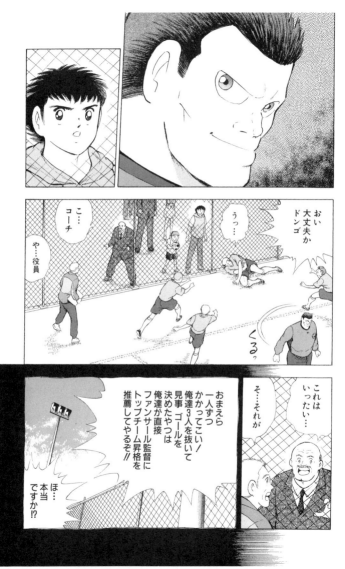

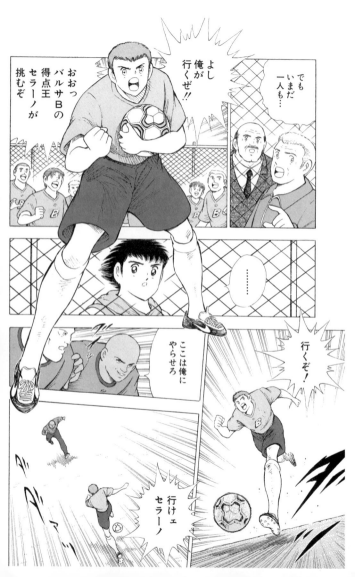

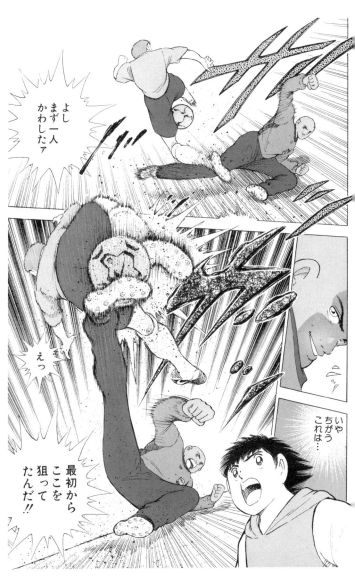

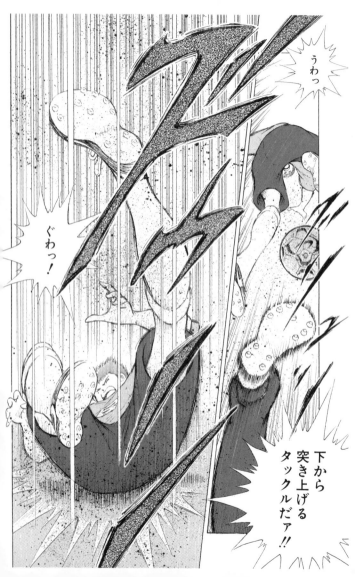

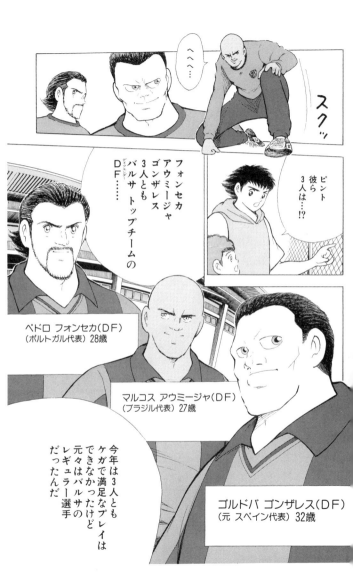

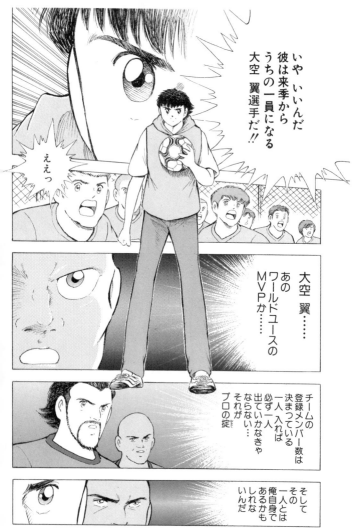

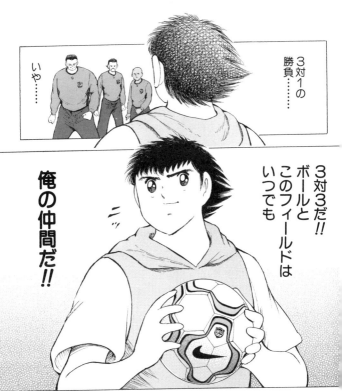

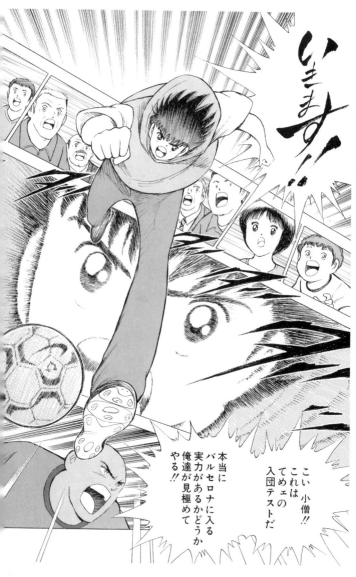

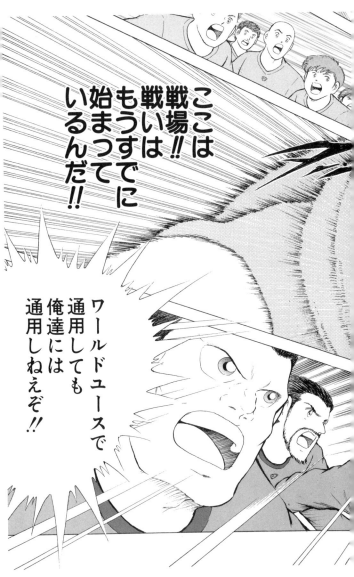

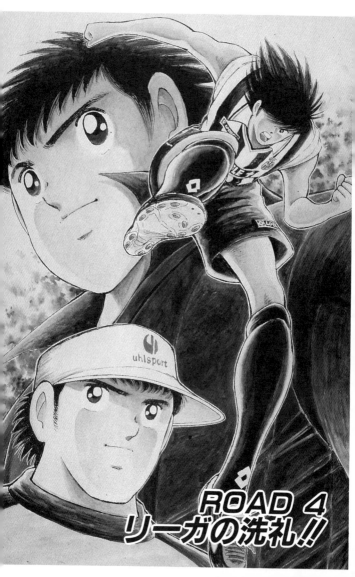

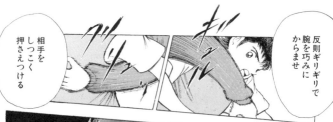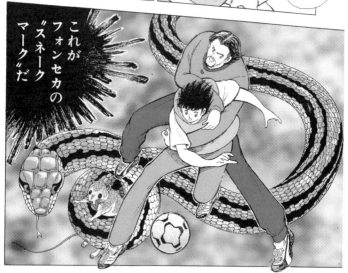

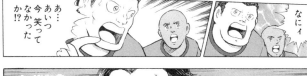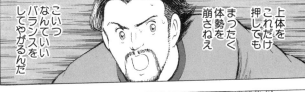

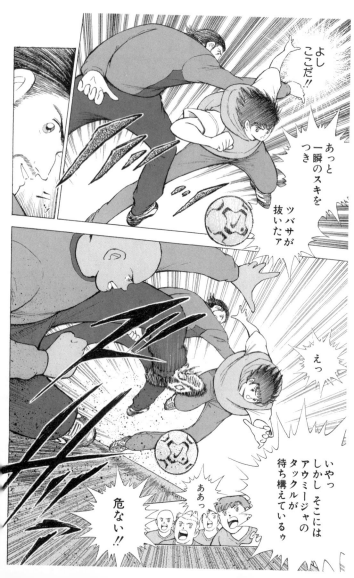

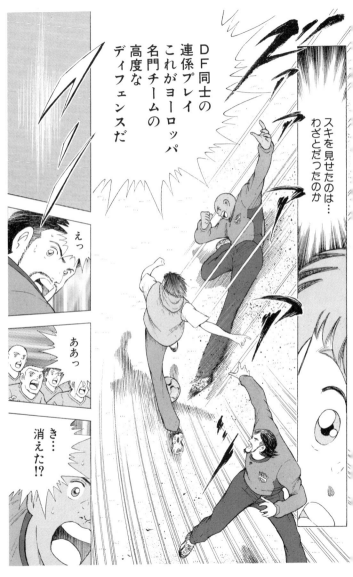

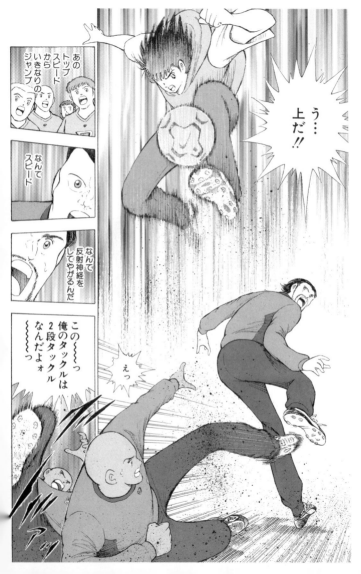

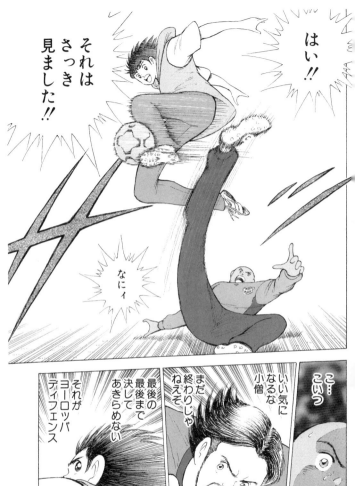

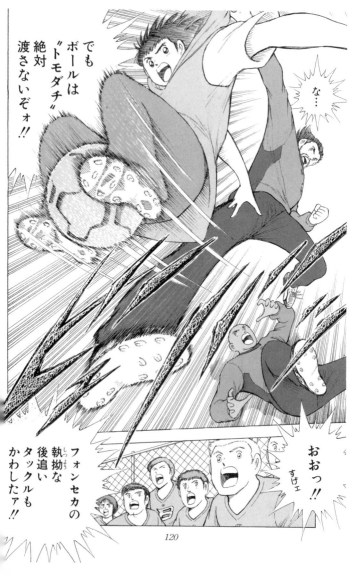

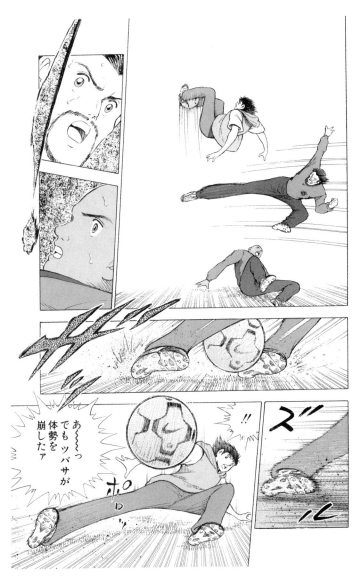

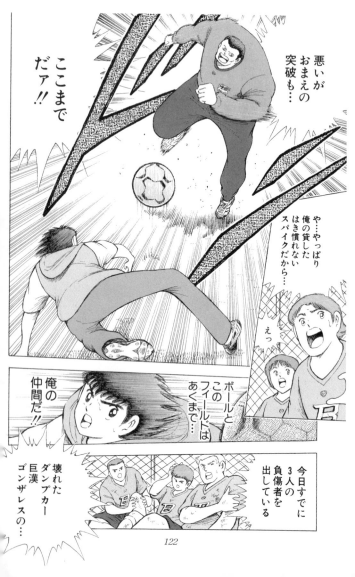

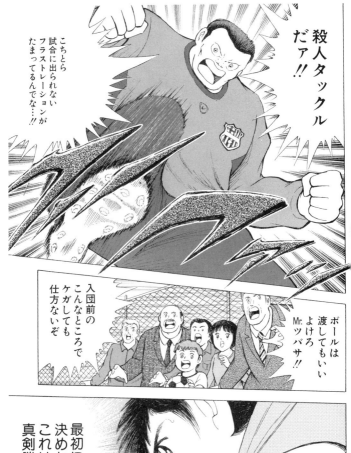

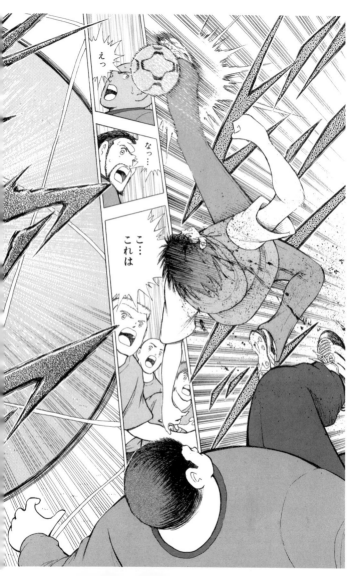

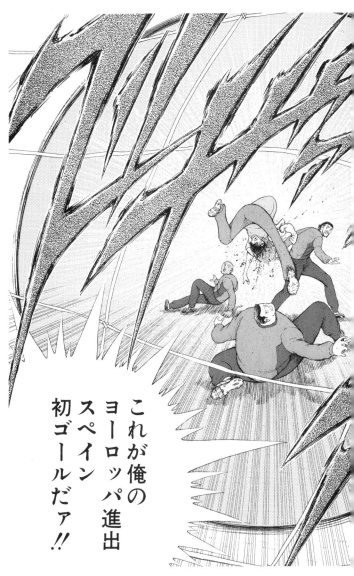

ROAD 5
バルサでの第一歩!!

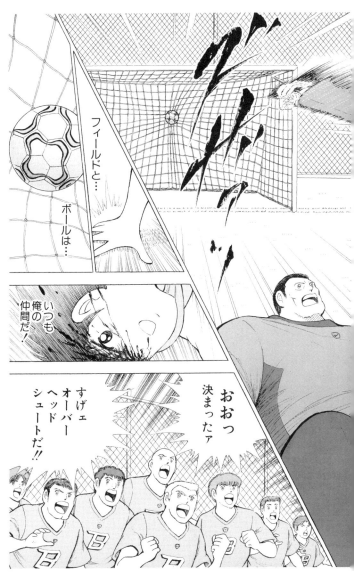

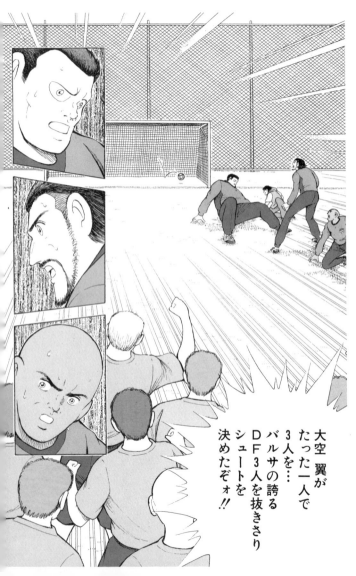

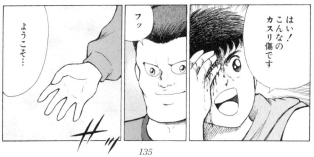

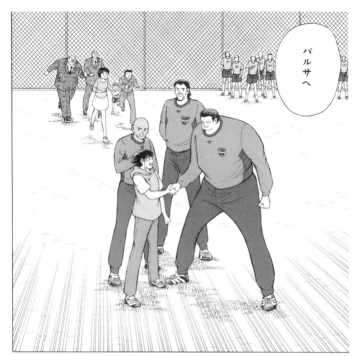

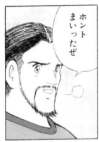
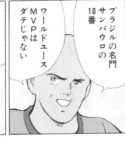

ホントまいったぜ / ブラジルの名門サンパウロの10番 / ワールドユースMVPはダテじゃない / たいしたヤツだ

そうだな / でもツバサはなんでよりによってうちを選んだんだ

いくらツバサに実力があってもここバルセロナじゃすぐにレギュラーをつかむことは… / ああ "絶対にムリ"だぜ

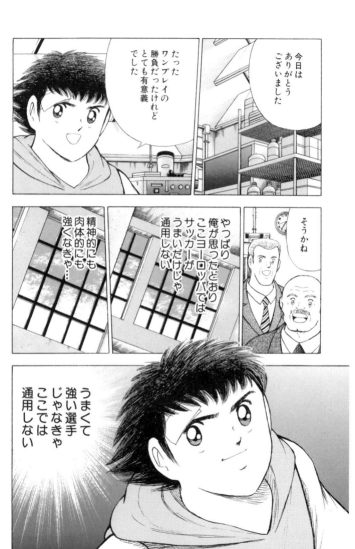

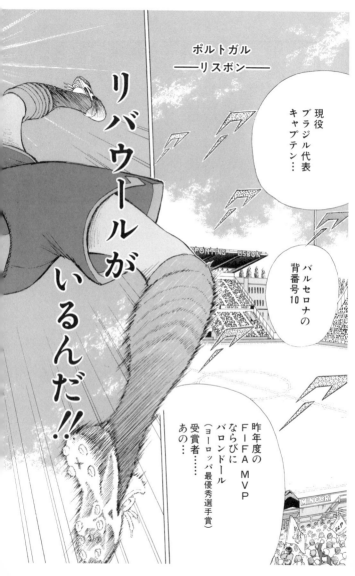

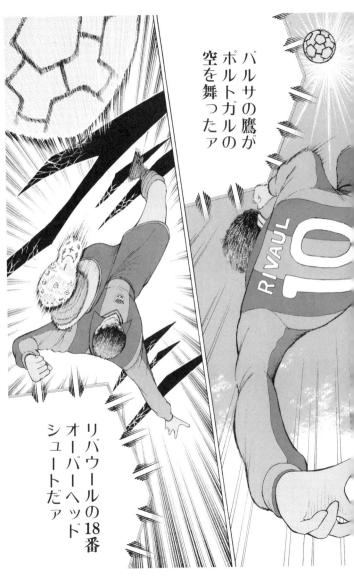

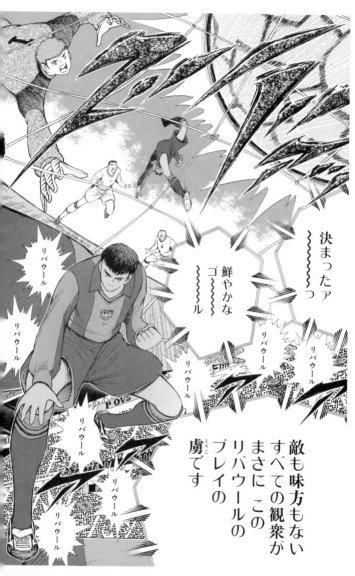

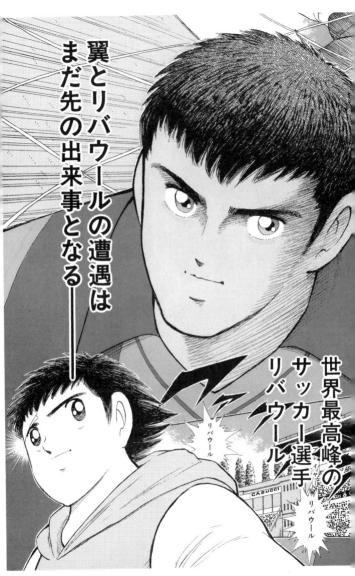

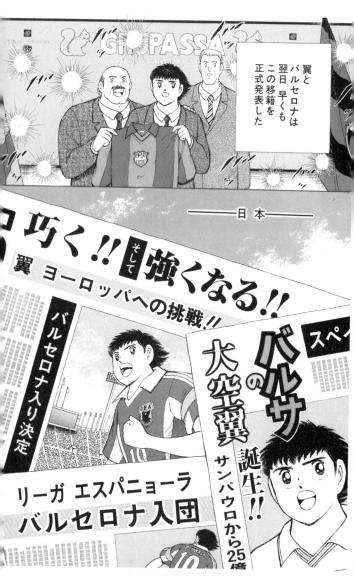

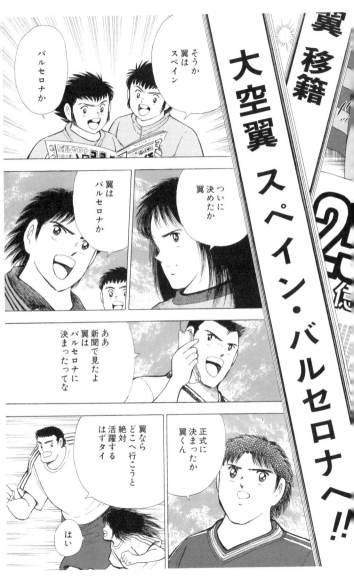

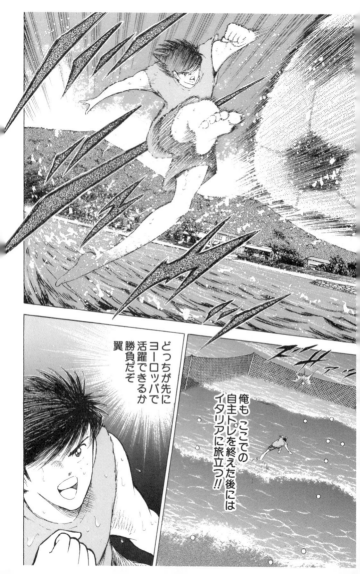

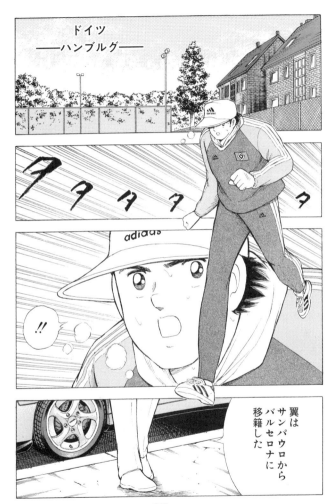

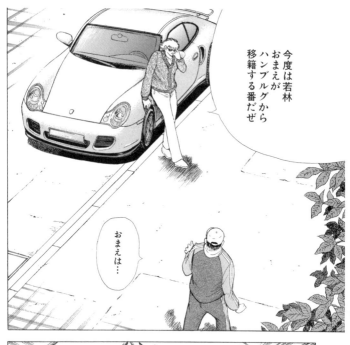

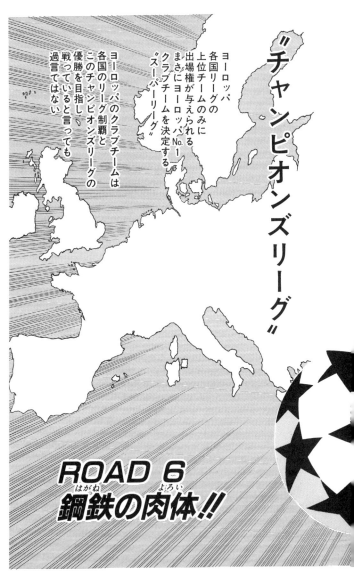

"チャンピオンズリーグ"

ヨーロッパ各国リーグの上位チームのみに出場権が与えられるまさにヨーロッパNo.1クラブチームを決定する"スーパーリーグ"

ヨーロッパのクラブチームは各国のリーグ制覇とこのチャンピオンズリーグの優勝を目指し、戦っていると言っても過言ではない

ROAD 6
鋼鉄(はがね)の肉体(よろい)!!

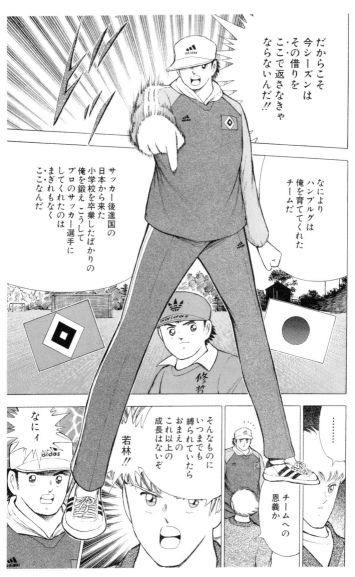

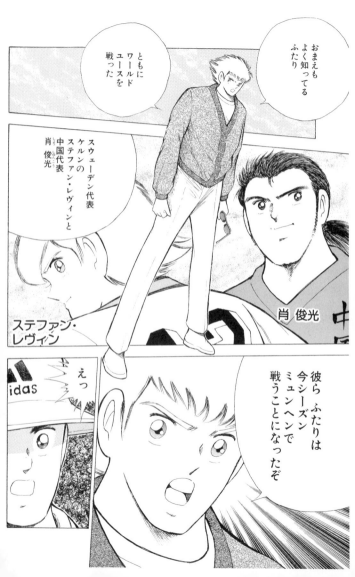

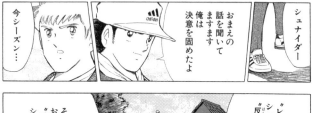

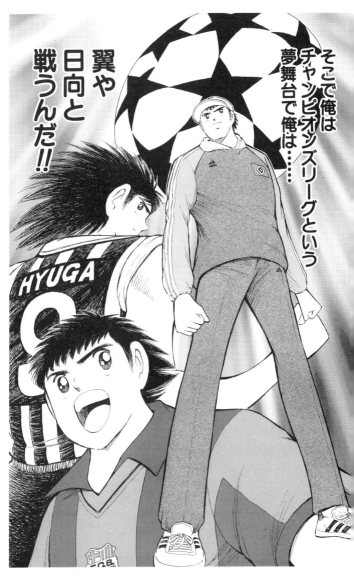

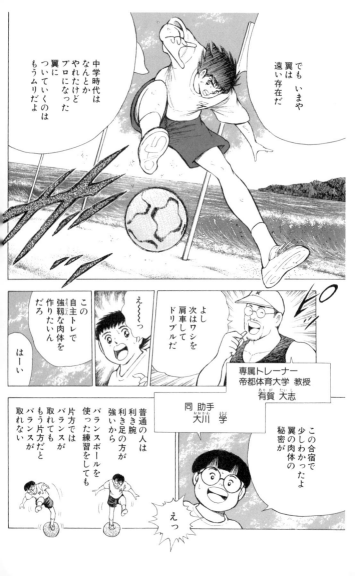

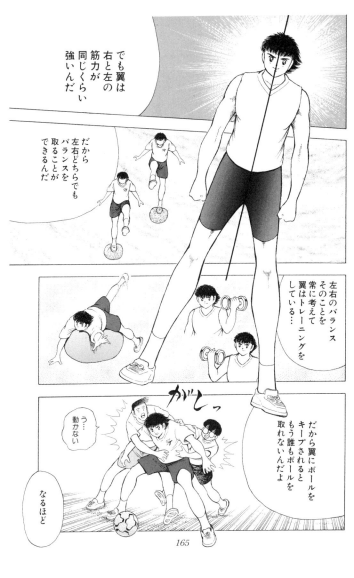

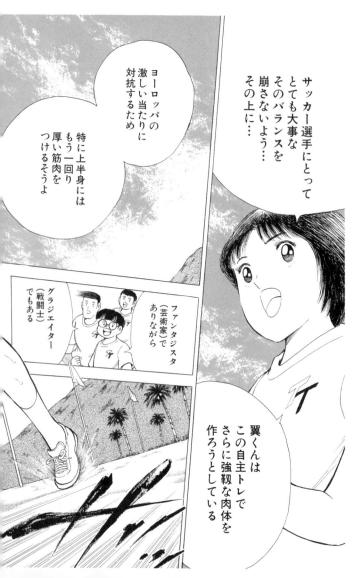

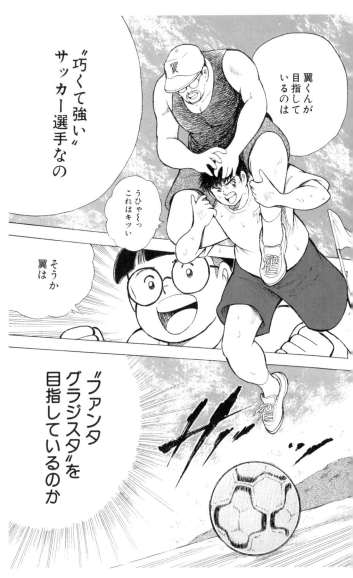

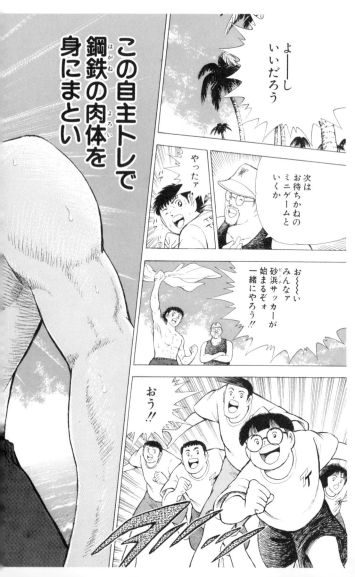

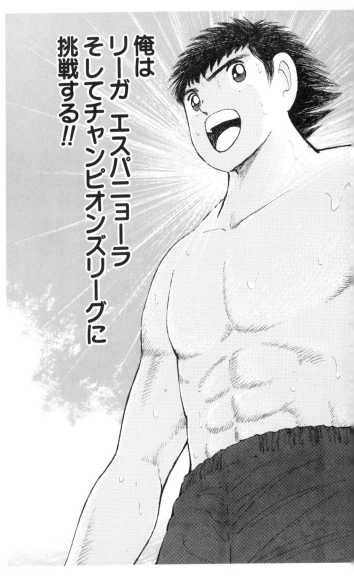

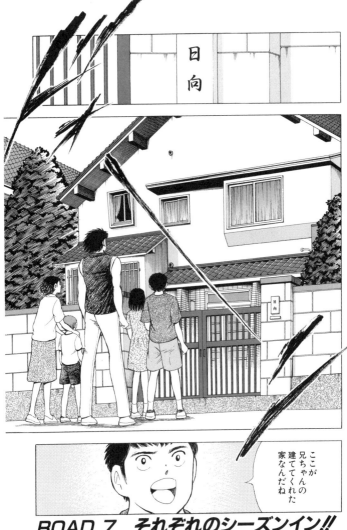

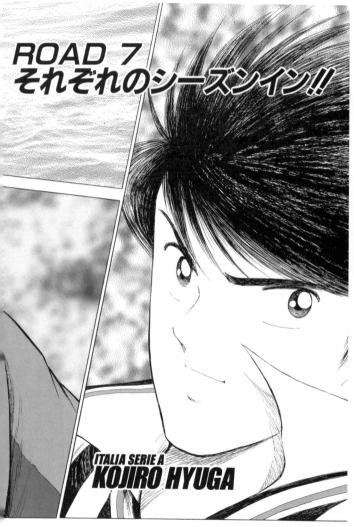

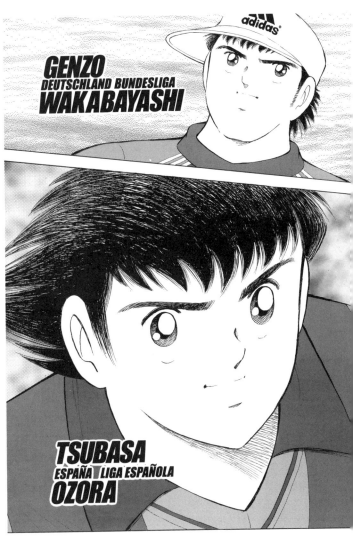

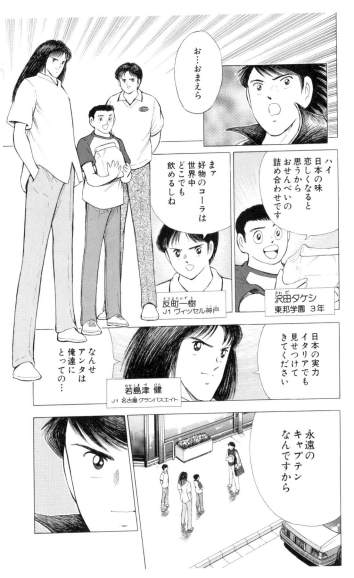

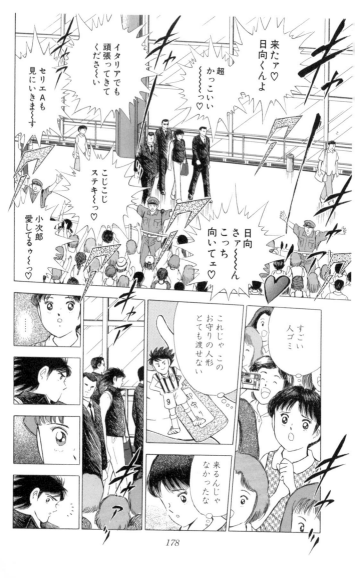

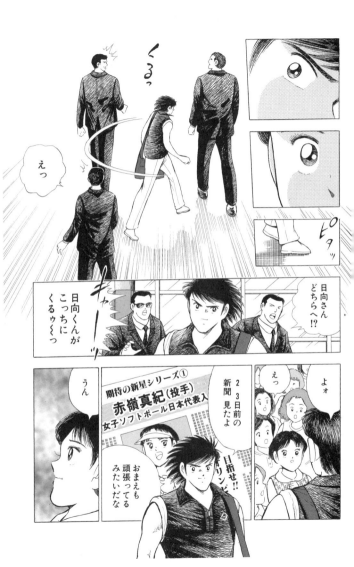

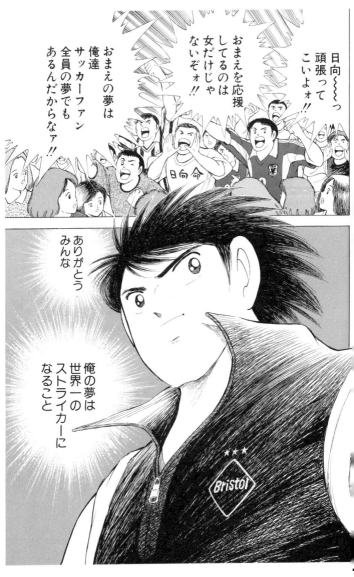

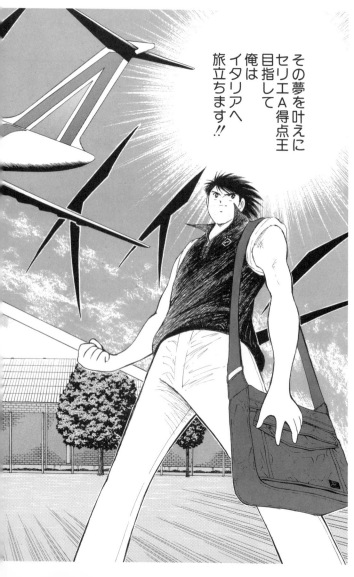

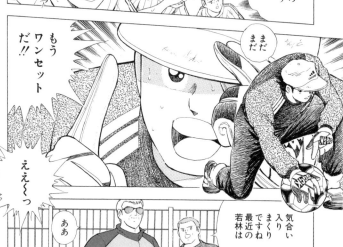

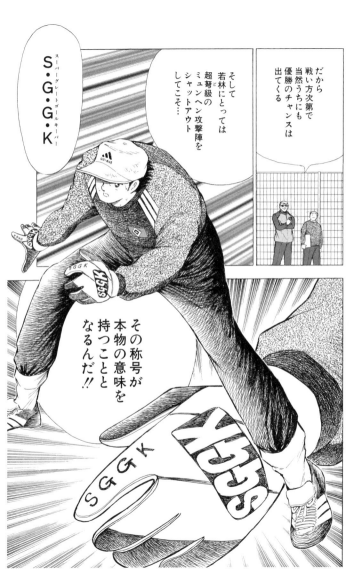

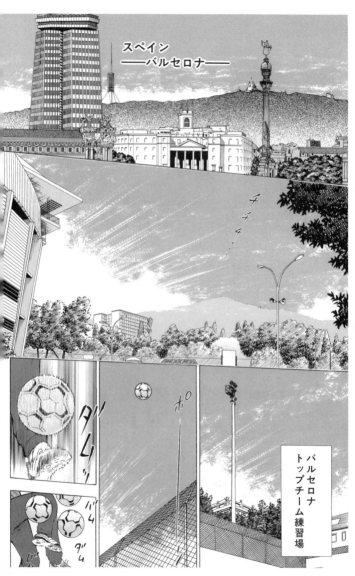

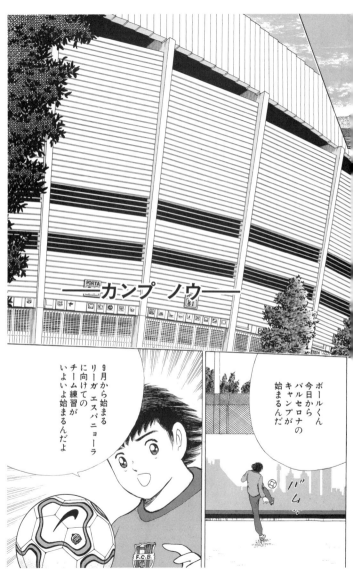

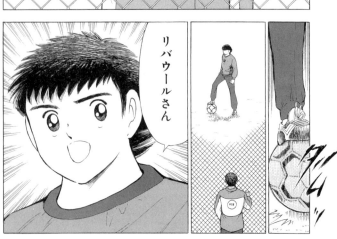

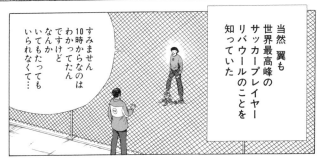

当然 翼も
世界最高峰の
サッカープレイヤー
リバウールのことを
知っていた

すみません
10時からなのは
わかってたん
ですけど
なんか
いてもたっても
いられなくて…

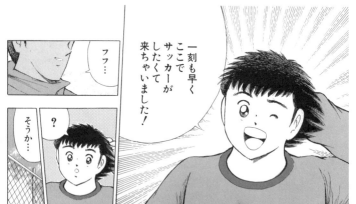

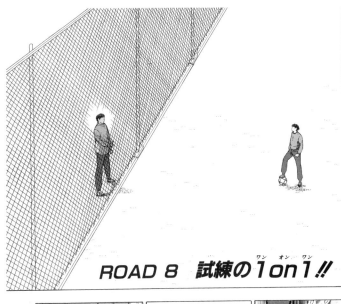

ROAD 8 試練の1on1!!

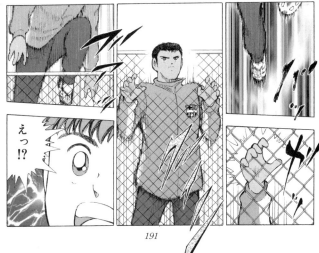

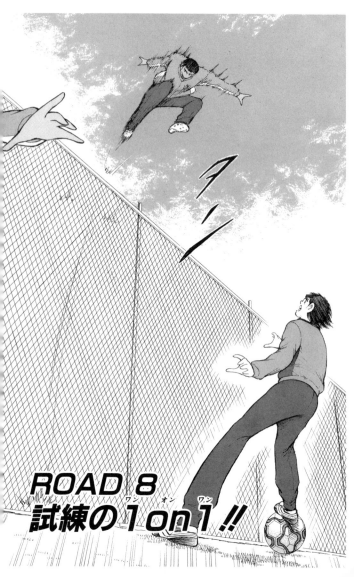

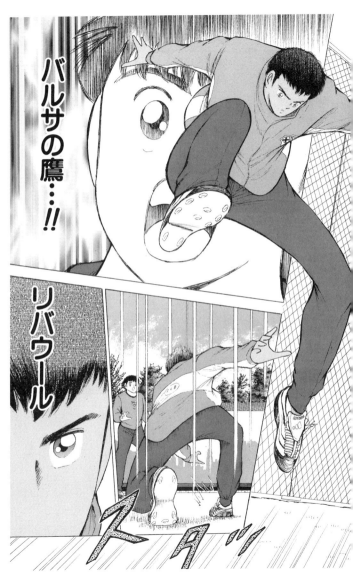

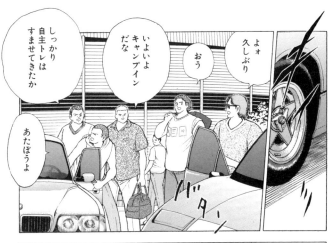

まァファンサール監督は今季ターンオーバー制をしくつもりなんだろ

なるほどターンオーバー制か

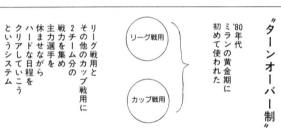

"ターンオーバー制"

'80年代ミランの黄金期に初めて使われた

リーグ戦用

カップ戦用

リーグ戦とその他のカップ戦用に2チーム分の戦力を集め主力選手を休ませながらハードな日程をクリアしていこうというシステム

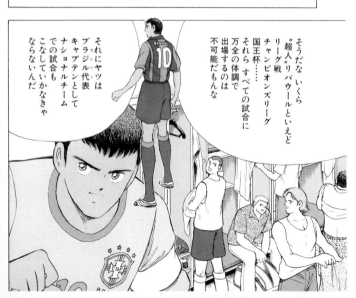

そうだな いくら"超人"リバウールといえどリーグ戦 チャンピオンズリーグ 国王杯……それら すべての試合に万全の体調で出場するのは不可能だもんな

それにヤツはブラジル代表キャプテンとしてナショナルチームでの試合もこなしていかなきゃならないんだ

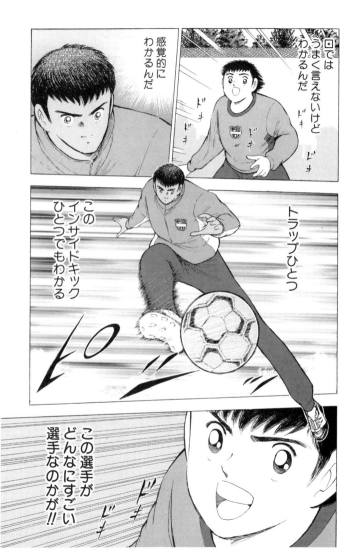

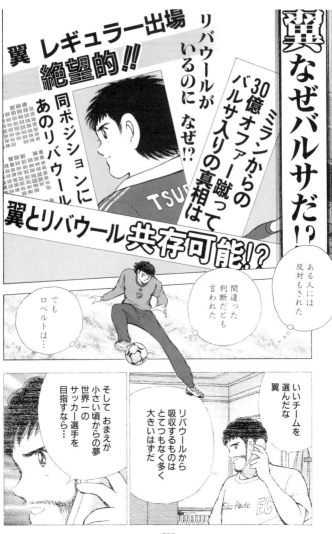

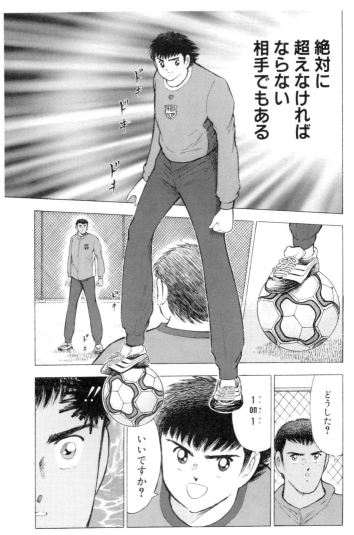

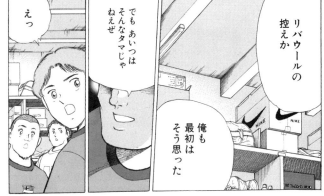

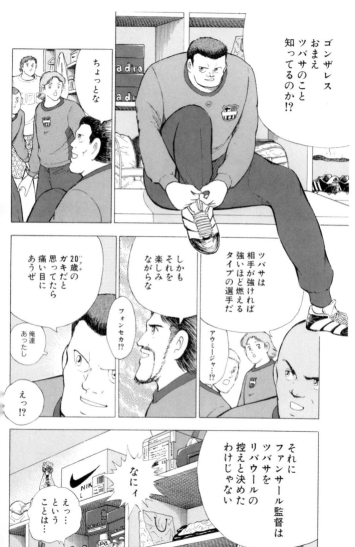

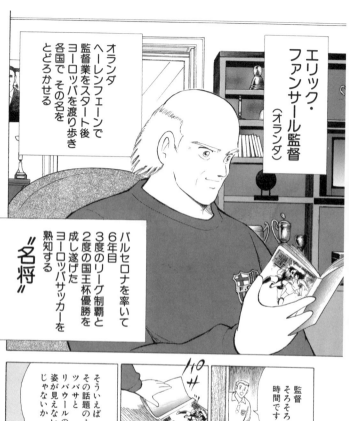

エリック・ファンサール監督
(オランダ)

オランダヘーレンフェーンで監督業をスタート後 ヨーロッパを渡り歩き各国で その名をとどろかせる

バルセロナを率いて6年目 3度のリーグ制覇と2度の国王杯優勝を成し遂げた ヨーロッパサッカーを熟知する "名将"

監督 そろそろ時間です

ウム

趣味 日本のマンガを読むこと?

そういえばその話題のふたり ツバサとリバウールの姿が見えないじゃないか

まさかふたりとも初日から遅刻か?

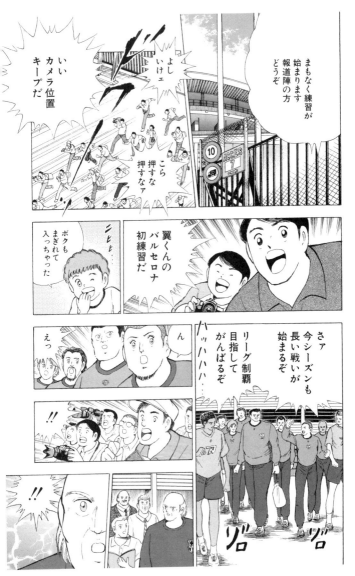

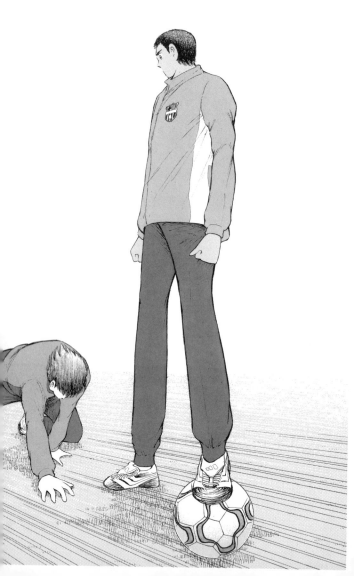

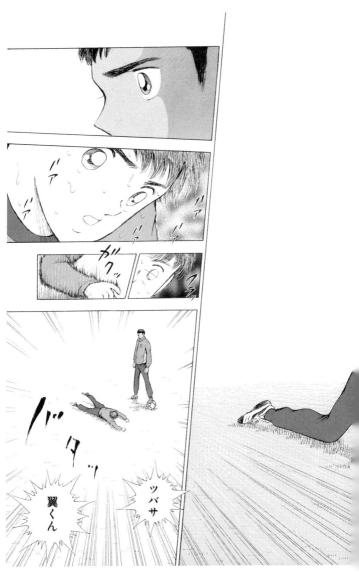

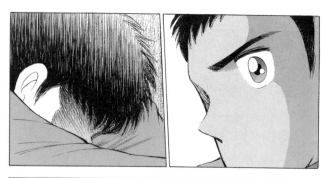

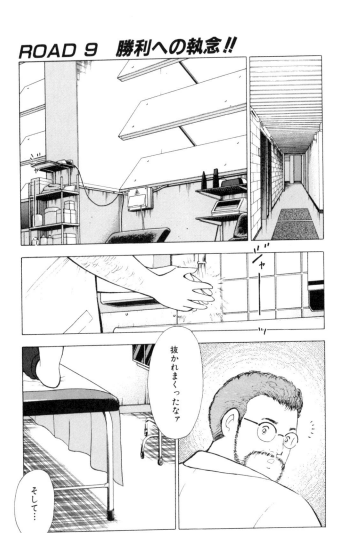

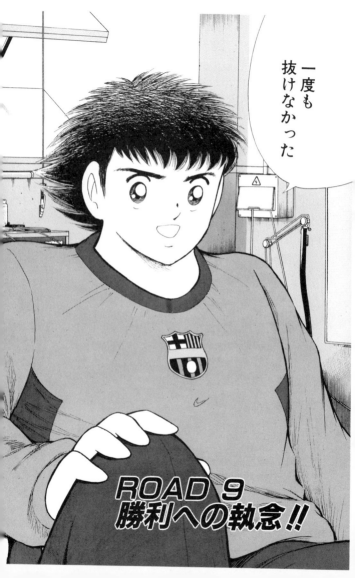

でもインパクトある写真は撮れたんじゃないか？

まァね

明日の一面はこんな感じかな

バルセロナの洗礼!!

リバウールとの一対一で何が!?

翼 屈辱の初日
練習リタイア!!

ヨーロッパの壁に早くも直面!?

でも翼はなんで脳震盪を…？

どうもボールの取り合い競り合いの中でヒジが入ったみたいだな

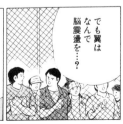

なるほどねリバウールのヒジか……

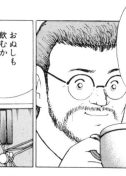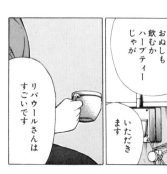

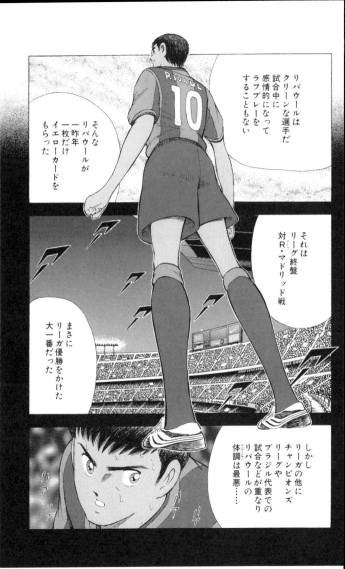

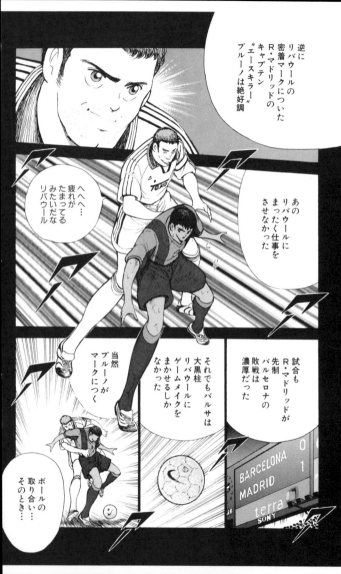

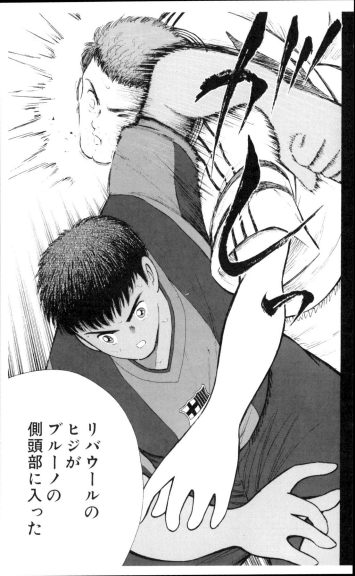

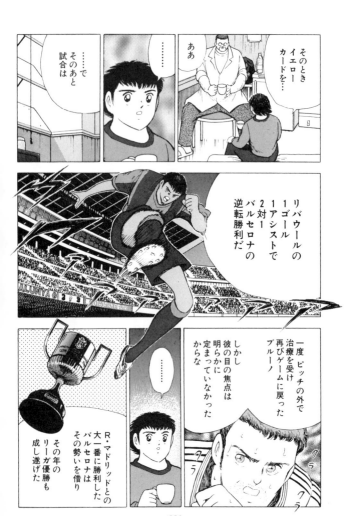

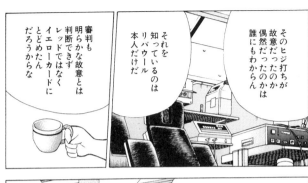

そのヒジ打ちが故意だったのか偶然だったのかは誰にもわからん

それを知っているのはリバウール本人だけだ

審判も明らかな故意とは判断できずレッドではなくイエローカードにとどめたんだろうからな

しかしリバウールのヒジ打ちがその試合をそしてリーガ優勝をも決めたとワシは思っておる

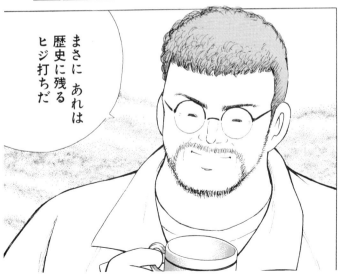

まさに あれは歴史に残るヒジ打ちだ

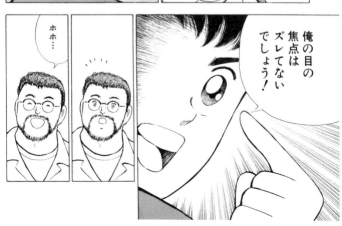

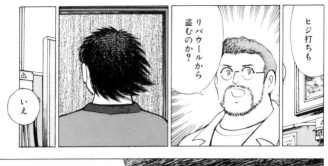
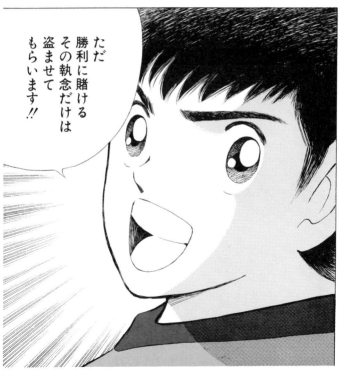

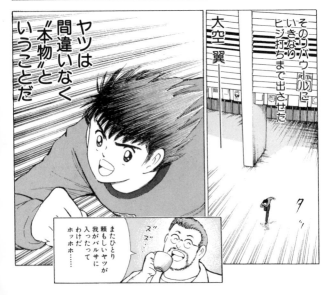

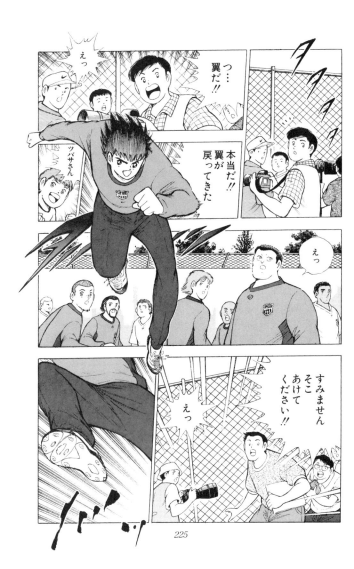

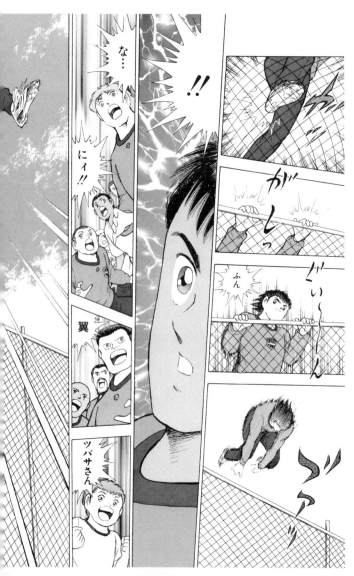

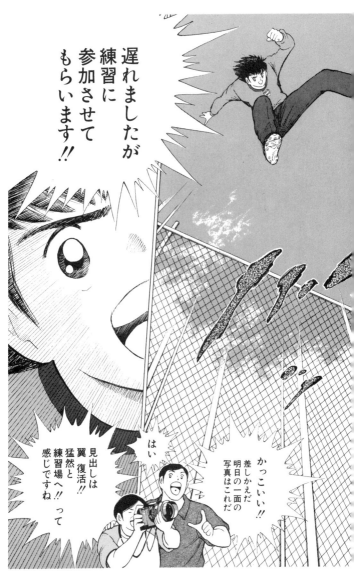

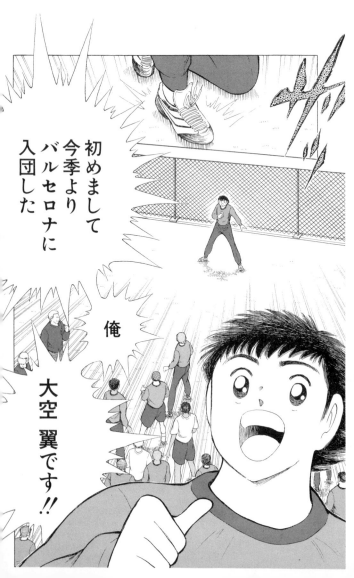

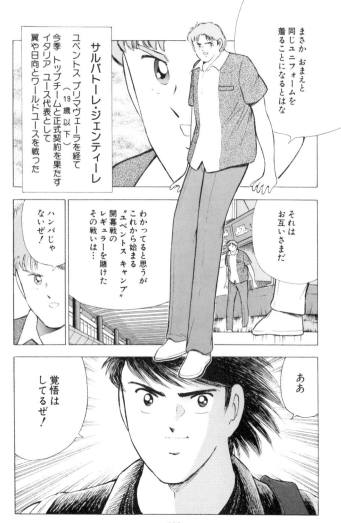

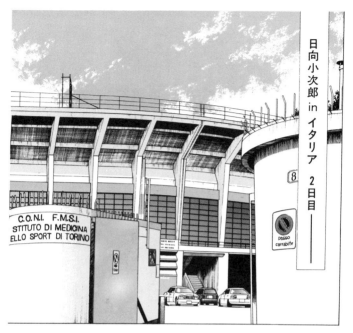

日向小次郎 in イタリア 2日目――

また ここに戻ってきた
今度は トップチームの一員として…

ROAD 10 バランスの秘密

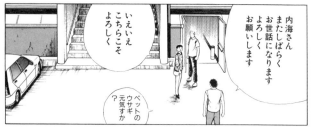

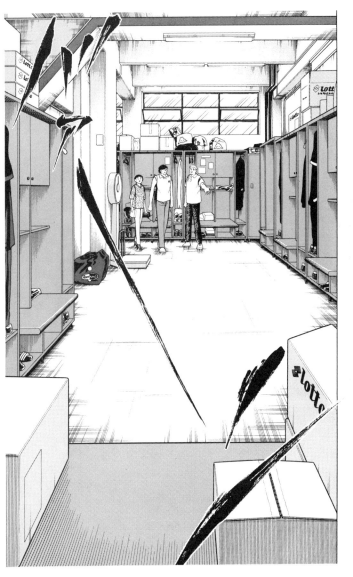

世界の
ビッグネーム
ばかりが並ぶ
ユーベの
ロッカールーム

俺も その中の
一員に
なったんだ

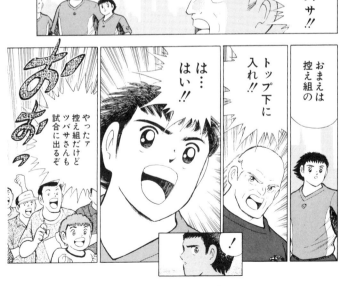

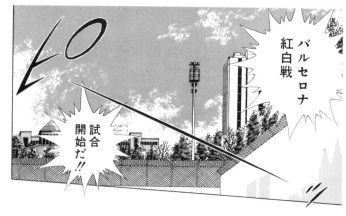

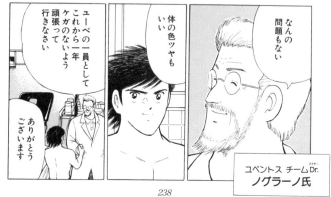

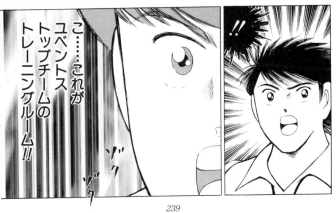

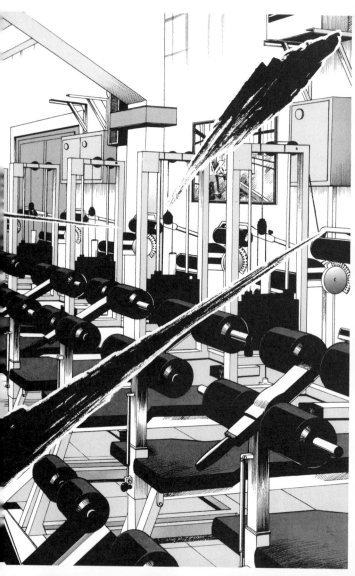

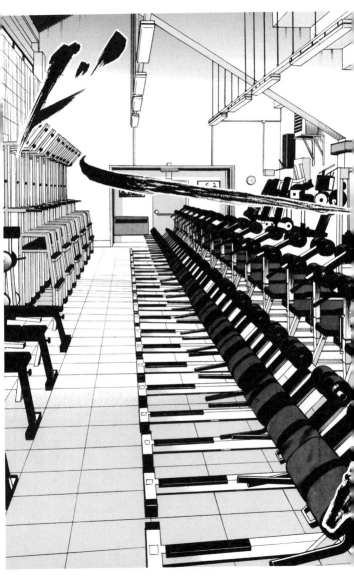

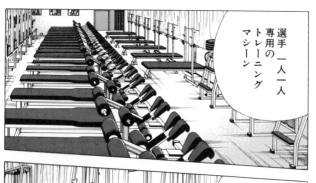

選手一人一人専用のトレーニングマシーン

すべてが個人個人の体力に合わせて設定がほどこされて

そのデータはすべてコンピュータに登録

データ保存されている

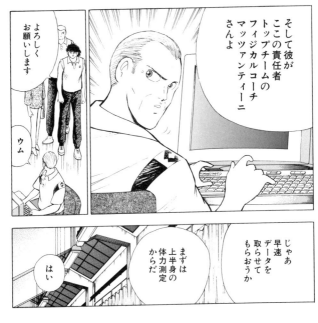

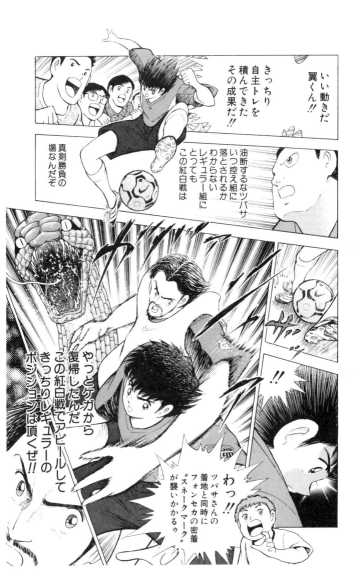

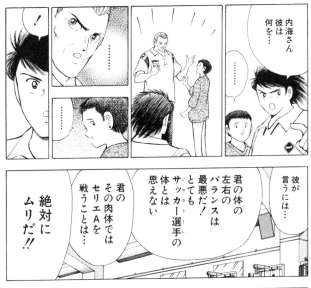

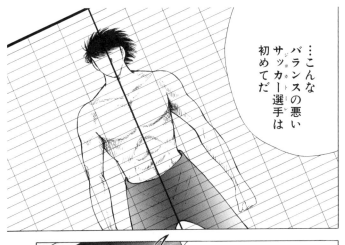

...こんなバランスの悪いサッカー選手(ジョカトーレ)は初めてだ

まったく今まで日本でどんな食生活どんなトレーニングどんな試合をしてきたのか...

俺自身のことは何を言われようと構わんだが......

ちょっと待て

まったく話にならん

ROAD 11　熾烈!! ポジション争い

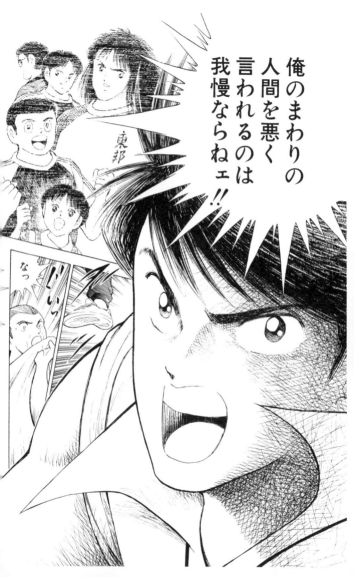

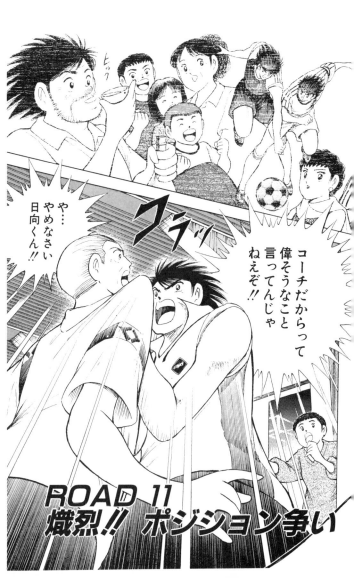

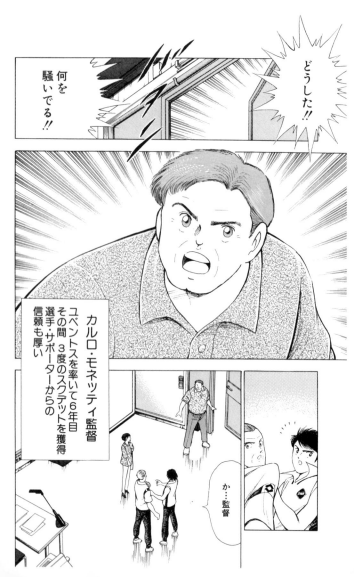

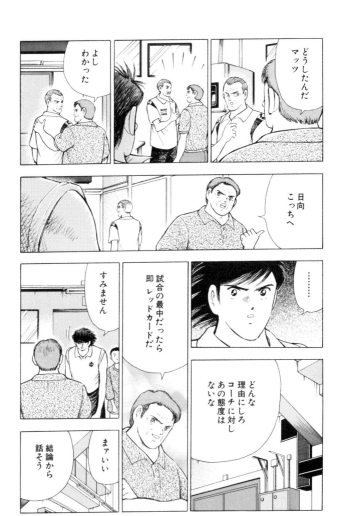

君のプリマヴェーラの試合を見てぜひ取ってくれとフロントに頼んだのはこの私だ

それだけだ

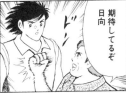

期待してるぞ日向

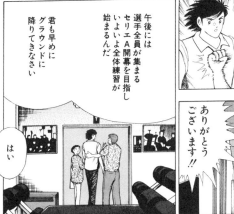

午後には選手全員が集まるセリエA開幕を目指しいよいよ全体練習が始まるんだ

君も早めにグラウンドに降りてきなさい

はい

ありがとうございます!!

はい

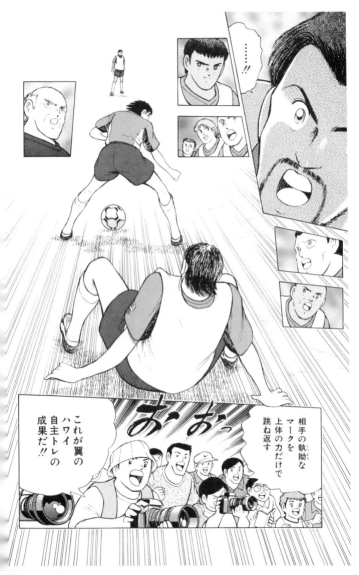

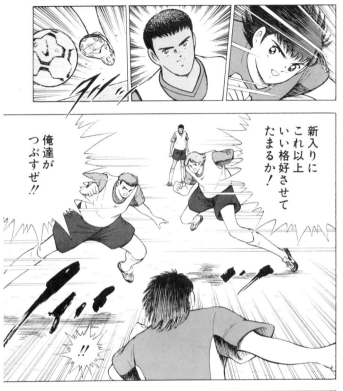

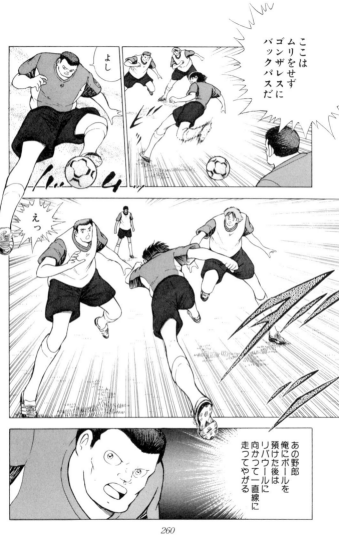

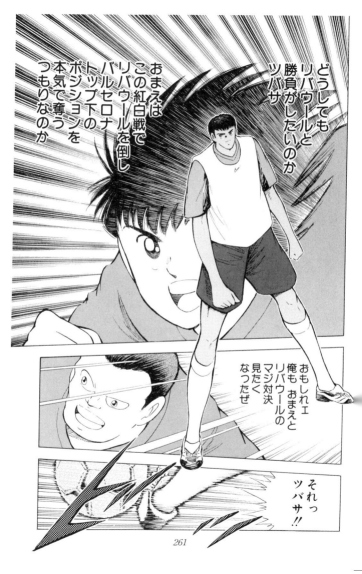

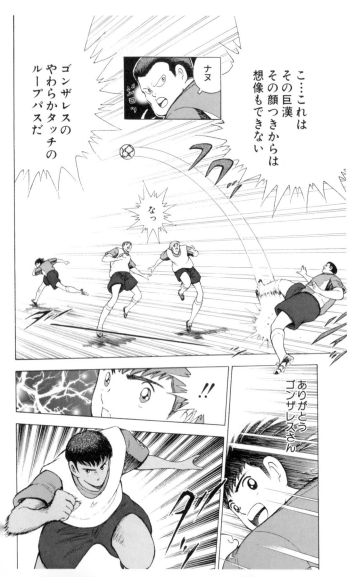

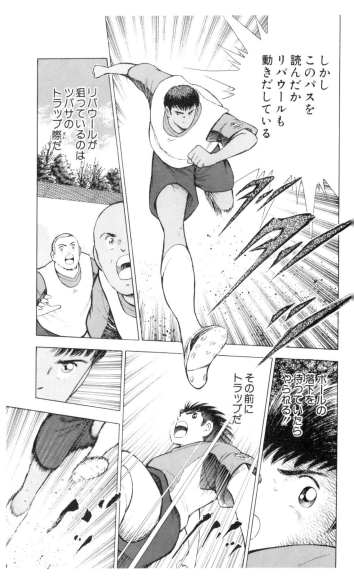

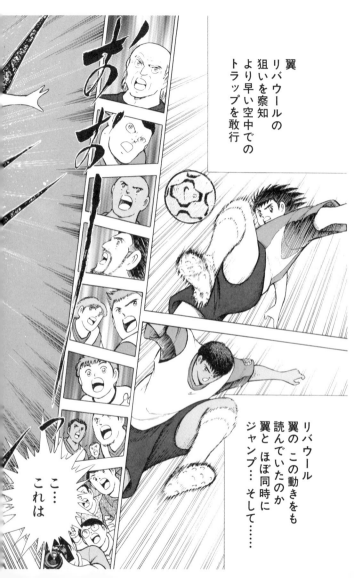

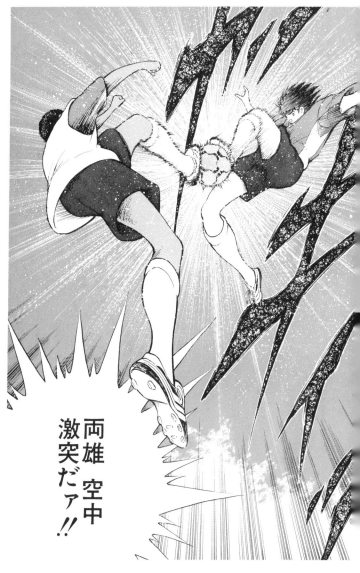

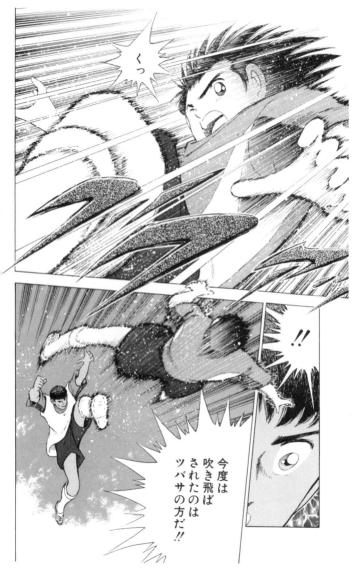

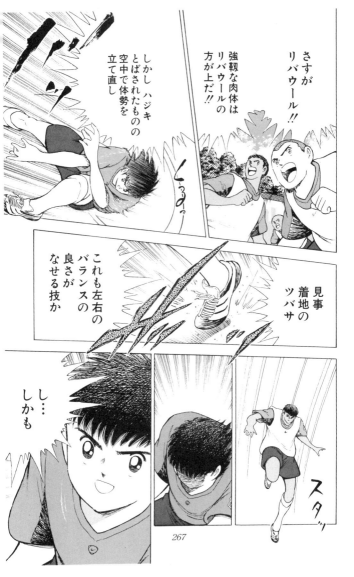

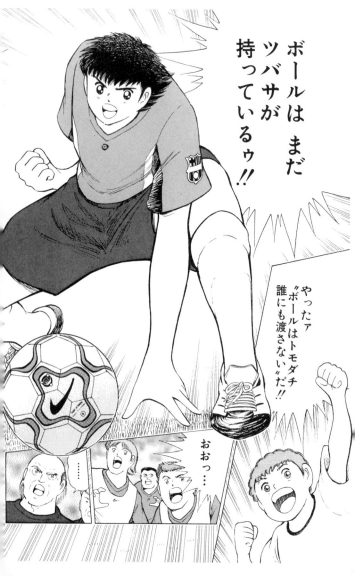

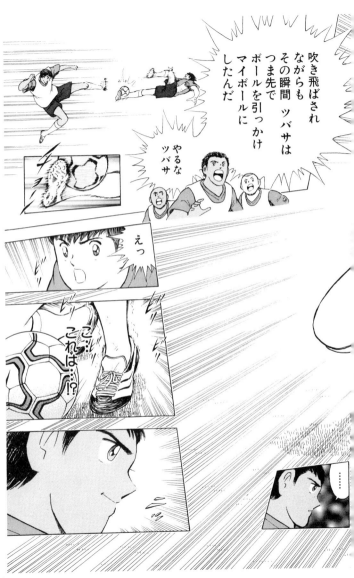

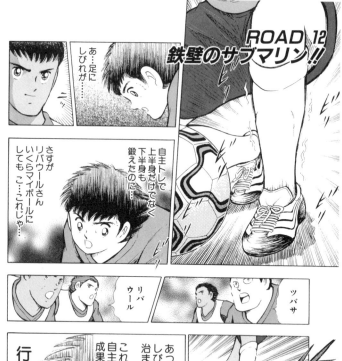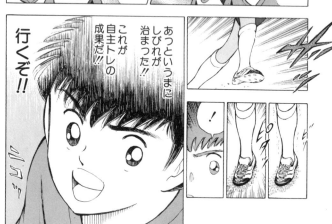

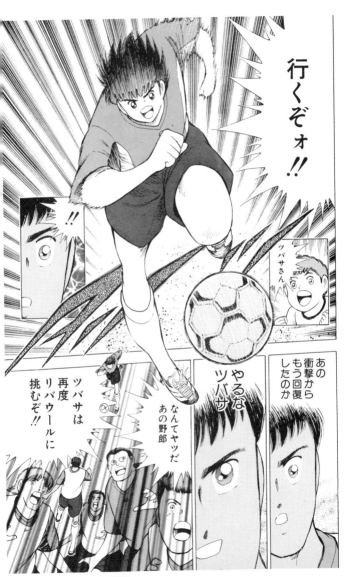

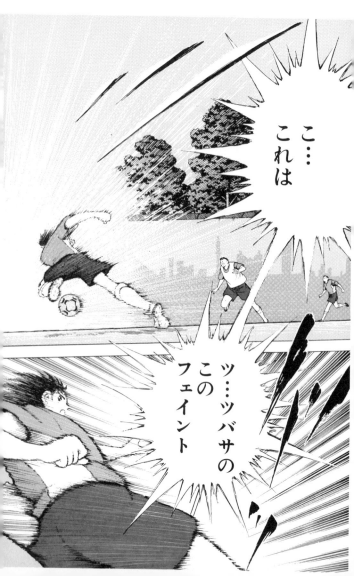

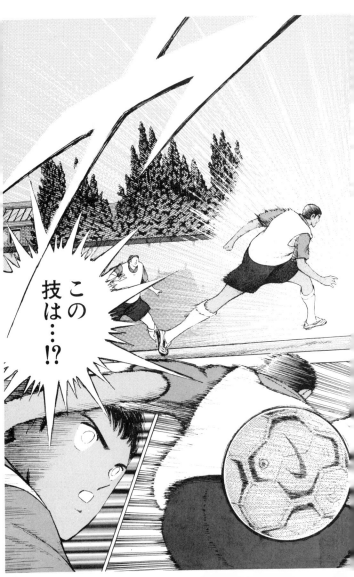

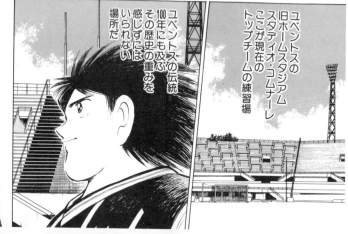

ユベントスの
旧ホームスタジアム
スタディオ・コムナーレ
ここが現在の
トップチームの練習場

ユベントスの伝統
100年にも及ぶ
その歴史の重みを
感じずには
いられない
場所だ

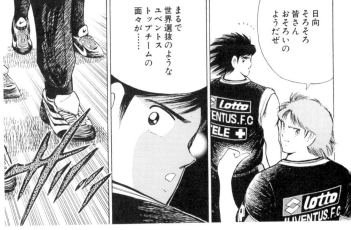

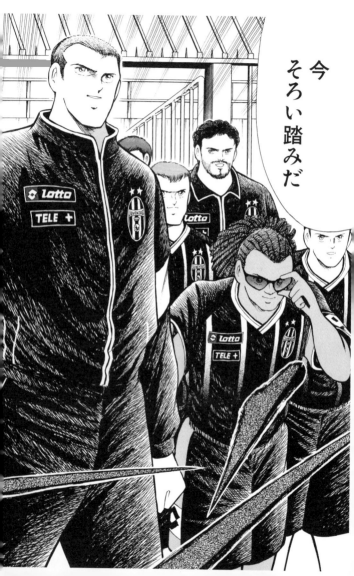

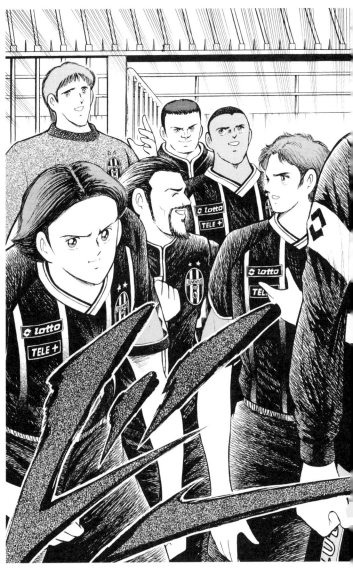

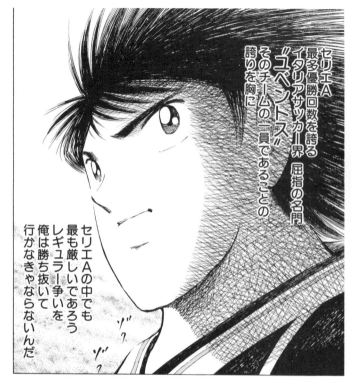

セリエA最多優勝回数を誇る
イタリアサッカー界 屈指の名門
"ユベントス"
そのチームの一員であることの
誇りを胸に

セリエAの中でも
最も厳しいであろう
レギュラー争いを
俺は勝ち抜いて
行かなきゃならないんだ

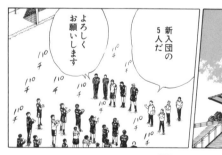

新入団の5人だ

よろしくお願いします

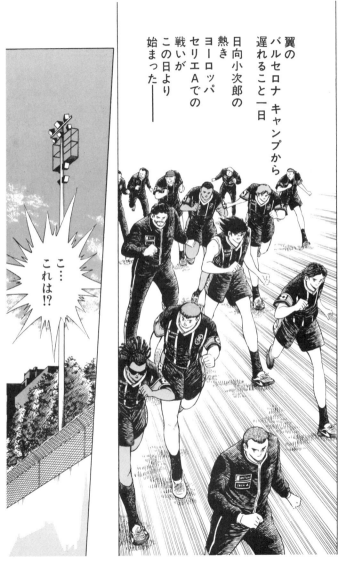

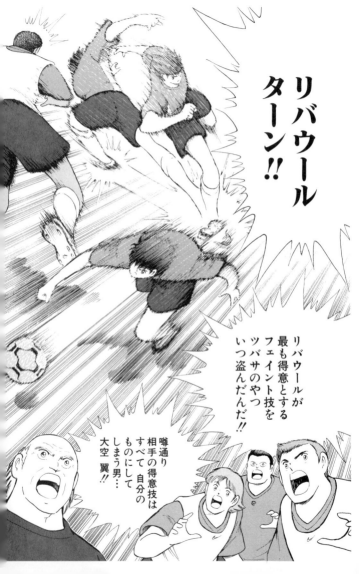

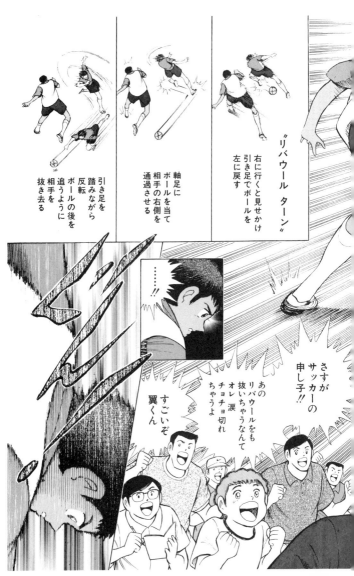

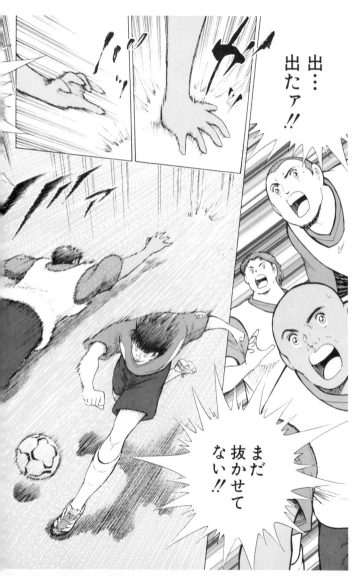

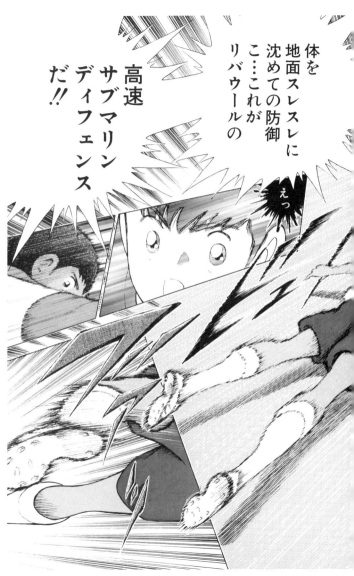

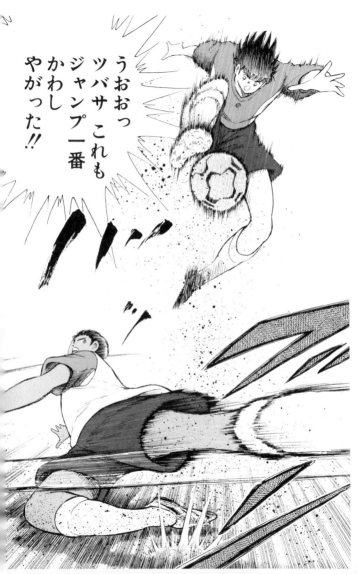

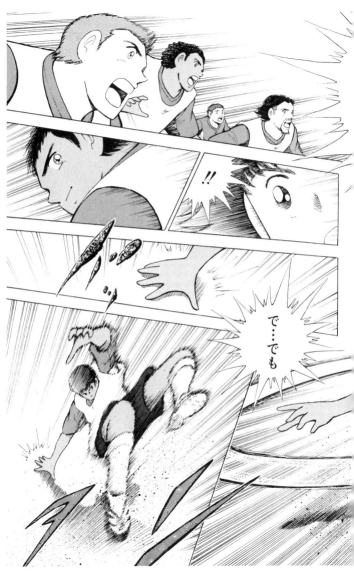

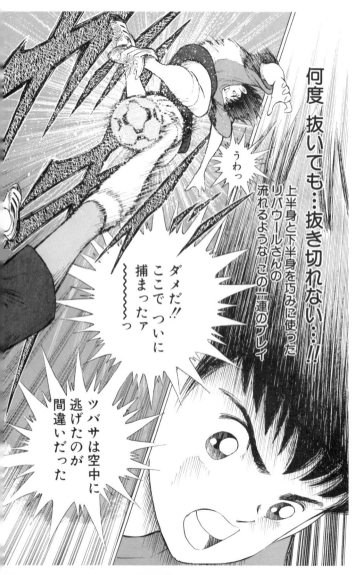

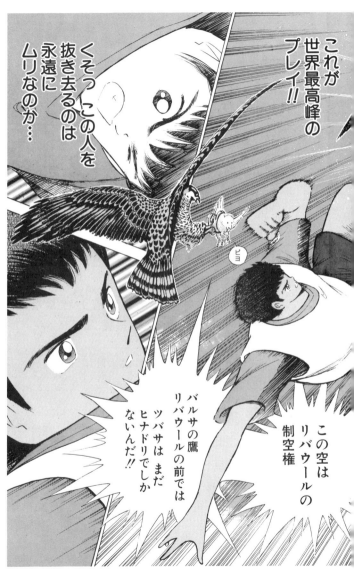

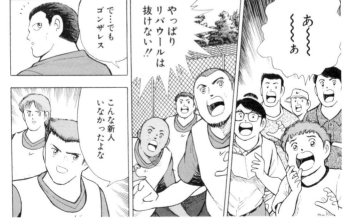

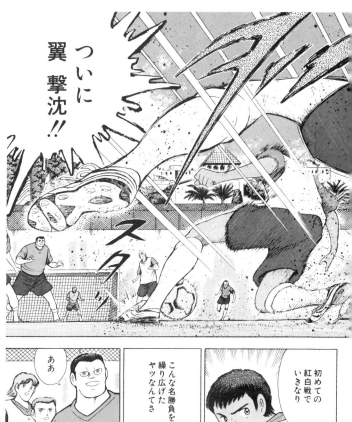
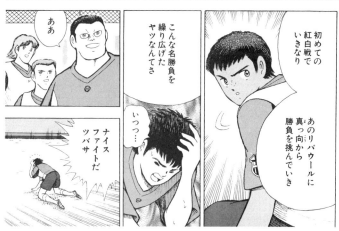

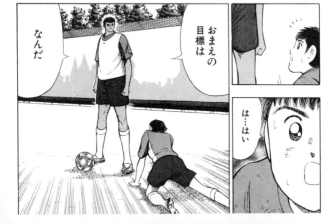

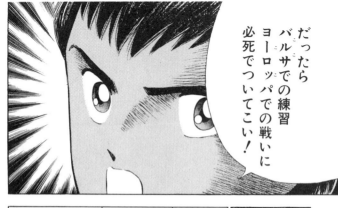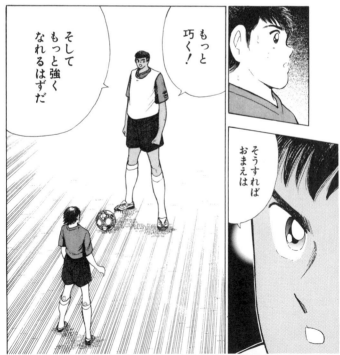

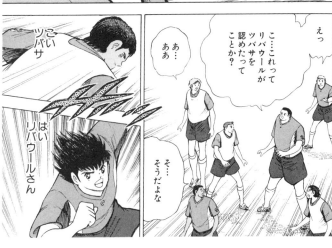

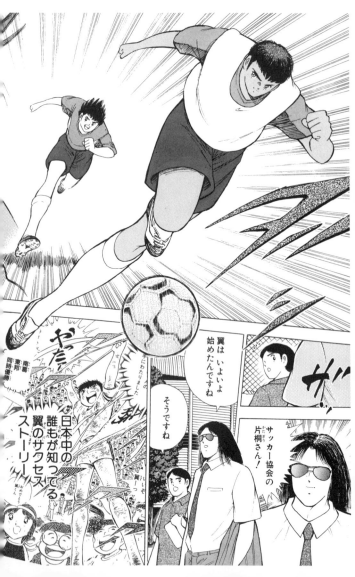

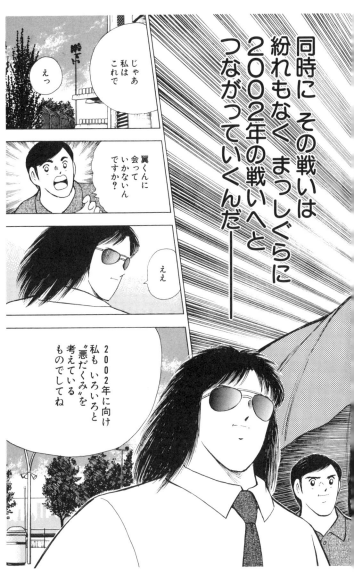

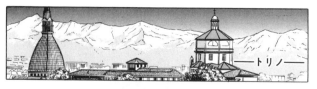

今日のあんな練習じゃちっとも足りねえ

他の連中にとっては練習とはリーグ開始に向けてのコンディションを整える場所なのかもしれない

だが俺にとってはその練習の場こそがレギュラーを獲るための最高のアピールの場なんだ

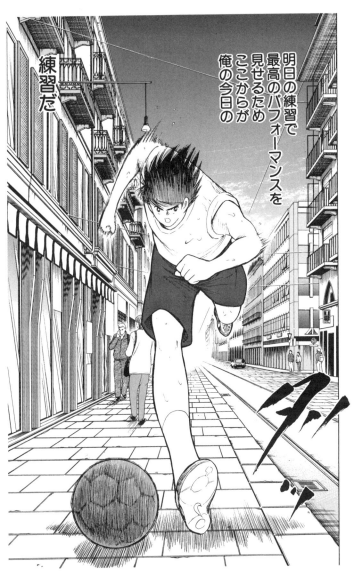

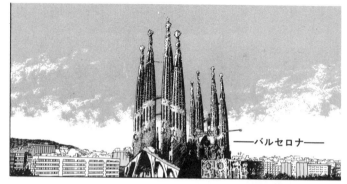

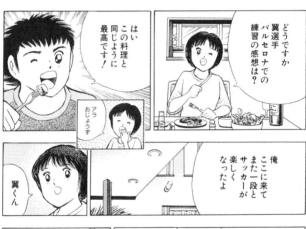

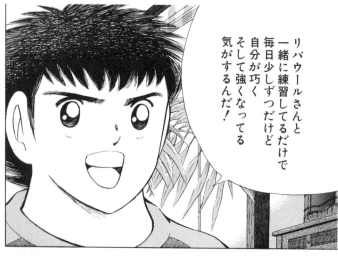

リバウールさんと一緒に練習してるだけで毎日少しずつだけど自分が巧くそして強くなってる気がするんだ!

え

よかった

うん!

しばらくはここで暮らせそうね

だってここに来て一週間私もこのバルセロナの街が気に入ってたんだもの

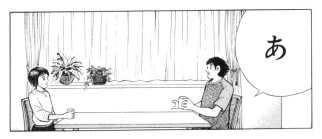

どうしたの翼くん

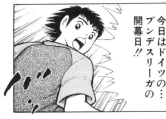
忘れてた 今日はドイツの… ブンデスリーガの開幕日!!

確か若林くんのハンブルグの試合を今日やってるはずなんだ!

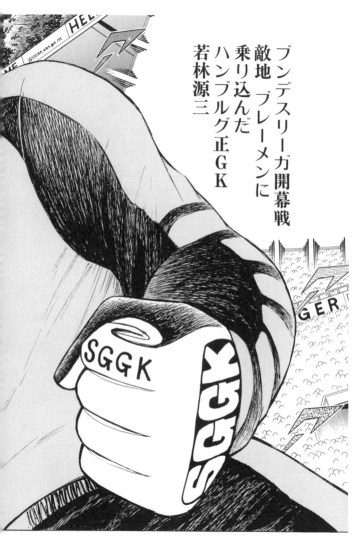

ブンデスリーガ開幕戦
敵地 ブレーメンに
乗り込んだ
ハンブルグ正GK
若林源三

ケガに泣いた
昨シーズンの
借りを返すべく
S・G・G・K
その復活の
のろしを上げる
戦いが今 幕を
開けたのです

キャプテン翼ROAD TO 2002①(完)

||RONALDINHO Special Interview||

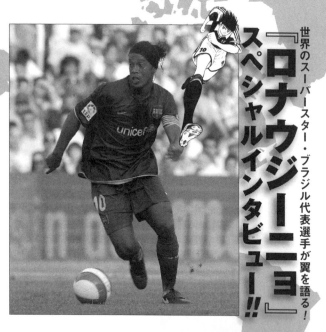

『ロナウジーニョ』スペシャルインタビュー!!
世界のスーパースター・ブラジル代表選手が翼を語る!

ロナウジーニョ
RONALDINHO

PROFILE
1980年3月21日生まれ。世界最高峰との呼び声高いファンタジスタ。創造性溢れるプレーを得意とし、"サッカーを楽しむ"ことを体現する。2005年には、ブラジル代表＆バルセロナでの活躍を評価され、FIFA最優秀選手及びバロンドールをダブル受賞した。

||CAPTAIN TSUBASA ROAD TO 2002||

||RONALDINHO Special Interview||

先日、オフにブラジルへ帰省した時に、僕をモデルにしたテレビアニメ『モニカの仲間』がテレビで放映されていたんだけど、それを見ながら『キャプテン翼』（スペイン語版のタイトルは『オリベル・イ・ベンジ』。オリベルは大空翼、ベンジは若林源三のスペイン語版名）のことを思い出していたよ。兄のロベルト（※ロベルト・デ・アシス・モレイラ＝ロナウジーニョの実兄であり、代理人も務める。99年にはコンサドーレ札幌で登録名は「アシス」が日本でプレーしていた時、『キャプテン翼』の話をよく兄から聞かせてもらって

いたんだ。『キャプテン翼』はエネルギッシュだし、溢れ出るようなファンタジーを感じさせてくれるから大好きだよ。それに、サッカーそのものの魅力だけじゃなく、サッカー選手という職業の持つ魅力まで読者に伝えてくれる点も、僕がこの漫画を好きな大きな理由だね。

改めて言うまでもなく、漫画やテレビアニメの世界では、日本は世界チャンピオンだ。その中でも、高橋先生の描く『キャプテン翼』は最高だね！『キャプテン翼』のストーリーは僕らにも分かりやすいけれど、それは高橋先生が東洋と西洋の2つの世界の知識を持っているからだと思う。それと、サッカーのことも本当によく知っているしね。『キャプテン翼』で感心させられるのは、テクニッ

僕を翼のチームメイトとして登場させてほしいな。

||RONALDINHO Special Interview||

クの面だけではなく、選手のモチベーショ
ンが揺れ動くところや、心理状態が及ぼす影
響までもしっかりと描けているところ。高橋
先生にはバルサの試合を見るために、またぜ
ひバルセロナに来てほしい。今のところ、僕
たちバルサよりも美しいサッカーを見せられ
るクラブは世界広しといえども存在しないは
ずだからね。それと、出来れば僕を翼のチー
ムメイトとして登場させてほしいな。僕らは
きっと、いいパートナーになれると思うよ！

『キャプテン翼』に出てくるセリフに、「ボー
ルは友達」というフレーズがあるけれど、僕
も翼と同じく、物心ついた時からずっとボー
ルは友達だった。初めてボールを蹴ったの
はいつだったか正確には覚えていないけれ

していた瞬間が、全然思い浮かばないくらいさ（笑）。

ど、幼い頃にボールを
プレゼントされたこと
ははっきりと覚えてる。
それから現在に至るま
で、ずっとボールは友
達なんだ。実際、小さ
い頃のことを思い出すと、サッカー以外のこ
とをしていた瞬間が、全然思い浮かばないく
らいさ（笑）。とにかく、いつでも、どこでも、
ボールを蹴っていたよ。雨が降ると家の中で
ボールを蹴っていたんだけど、いろいろなも
のを壊しては、母さんに叱られたものだよ。

翼が少年時代にロベルト（本郷）に憧れた
ように、僕の憧れもロベルトだった。もっと
も、僕が憧れたのは、兄のロベルトだけどね
（笑）。当時の僕はいつも兄の背中を追ってい

||CAPTAIN TSUBASA ROAD TO 2002||

‖RONALDINHO Special Interview‖

たんだ。僕が7歳の時に彼はグレミオのトッ
プチームでプレーすることになった。兄は高
い技術を持った、本当に素晴らしい選手だっ
たよ。サッカーを愛すること、サッカーを楽
しむことも兄から学んだんだ。あの頃の僕に
とって、兄と、そして彼がプレーするグレミ

オはすごく
重要な存在
だったね。グ
レミオは僕
ら家族に対

して、本当に良くしてくれた。父はグレミオ
の大ファンだったんだけど、兄がプロ契約を
交わした時、クラブは父にスタジアムの駐車
場の管理の仕事を与えてくれたんだ。そして、
僕はグレミオの下部組織に入った。兄に続き、

小さい頃のことを思い出すと、サッカー以外のことを

父と僕もグレミオに入って、すべては完璧に
進んでいたよ。毎日が本当に楽しかった。そ
う、父が亡くなる時まではね……。あれは僕
が8歳の時だった。ものすごくショックだっ
たよ。僕はまだ小さかったから、兄と母さん
が家計を支えることになったんだ。あの時を
境に、人生が大きく変わったことは間違いな
い。

ただ、幸いなことに、サッカーに関しては、
その後もすべてが順調だった。16歳の時にグ
レミオでプロデビューを果たしたし、18歳の時に
はブラジル代表に選ばれ、コパ・アメリカで
優勝。そして、20歳でパリSGに移籍し、翌
年には日韓ワールドカップで優勝。03年に
はバルセロナに移籍し、05年には加入後初
のリーグ優勝、そしてバロンドールも受賞す

309

‖CAPTAIN TSUBASA ROAD TO 2002‖

ることができた。そして、その翌年にはリーグ連覇とチャンピオンズリーグ制覇と、これ以上望めないほどの栄光を手にすることができた。今振り返ると、本当に夢のような人生を送ることができていると我ながら思うんだ。ただ、僕は今の成功を子供の頃から思い描いていたわけじゃない。むしろ、プロになること自体、具体的に想像したことすらなかった。いや、多分「プロになる」という意識はどこかにはあったんだろうとは思う。だけど、僕にとって重要だったのは、「プロになる」ってことよりも、「大好き

「大好きなサッカーをずっと続けたい」ってことだったんだ。

なサッカーをずっと続けたい」ってことだったんだ。つまり、僕にとって、サッカーは人生そのものなんだ。好きなことをして生活できるなんて、すごい特権を得たと思ってるよ。だから、「これほどファンの期待を担うことが大きなプレッシャーにならないか？」と聞かれるたびに、僕は「ならない」と即答するのさ。だって、そうだろう？ 僕が感じているのはプレッシャーじゃなくて、ファンの愛情なんだから。ファンが僕のプレーに大きな期待を寄せてくれていることは十分に分かっているし、僕はその期待に100パーセント応えたいと思っている。とにかく、僕の人生にとって、サッカー以上の喜びは存在しない。僕は、子供の頃と同じように、今もサッカーを楽しみたいのさ。そう、グレミオの下部組

織でボールを蹴っていた頃と同じようにね。

そうそう、翼にも今度、子供が生まれるんだよね？　僕も05年に長男が生まれたんだ。名前は亡き父の名を取って、「ジュアン」と名付けた。今シーズンのリーグ戦第2節ビルバオ戦で、ジュアンは初めてスタジアムでサッカーを観たんだ。最近はサッカーがどんなスポーツか少しは理解出来るようになっていたし、何より興味があるみたいだった。それはジュアンの行動を見れば一目瞭然さ。まだ2歳なのにサッカーボールを必死に蹴ろうとするし、サッカーボールと一緒だといつも笑顔を絶やさない。僕は

僕にとって重要だったのは、「プロになる」ってことよりも、

彼がサッカーをするために生まれてきたんじゃないかと思っているんだけど、こっかな（笑）。そんな愛する息子が初めて観戦した試合で、僕は2ゴールを挙げることができたんだ。最高の気分だったし、あのビルバオ戦は一生忘れることの出来ない最高の試合になった。僕に得点チャンスを与えてくれたチームメイトと神様には本当に感謝しているよ。

（この文中のデータは2007年12月のものです。）

インタビュー：ヘマ・エレーロ・カストロ／構成：岩本義弘

★収録作品は週刊ヤングジャンプ2001年3・4合併号～17号に
　掲載されました。
　(この作品は、ヤングジャンプ・コミックスとして2001年6月、9月に
　集英社より刊行された。)

Ⓢ 集英社文庫 (コミック版)

キャプテン翼ROAD TO 2002　1

2008年 1 月23日　第 1 刷	定価はカバーに表
2025年 6 月 7 日　第 4 刷	示してあります。

著　者　　高　橋　陽　一

発行者　　瓶　子　吉　久

発行所　　株式会社　集　英　社
　　　　　東京都千代田区一ツ橋 2 － 5 － 10
　　　　　〒101-8050
　　　　　【編集部】03 (3230) 6251
　　　　　電話【読者係】03 (3230) 6080
　　　　　【販売部】03 (3230) 6393 (書店専用)

印　刷　　TOPPANクロレ株式会社

表紙フォーマットデザイン　アリヤマデザインストア　マークデザイン　居山浩二

本書の一部あるいは全部を無断で複写複製することは、法律で認められた場合を除き、著作権
の侵害となります。また、業者など、読者本人以外による本書のデジタル化は、いかなる場合で
も一切認められませんのでご注意下さい。

造本には十分注意しておりますが、乱丁・落丁(本のページ順序の間違いや抜け落ち)の場合は
お取り替え致します。購入された書店名を明記して小社読者係宛にお送り下さい。送料は小社
負担でお取り替え致します。但し、古書店で購入したものについてはお取り替え出来ません。

Ⓒ Y.Takahashi　2008　　　　　　　　　Printed in Japan
　　　　　　　　　ISBN978-4-08-618704-6 C0179